한국캘리그라피

붓질 조금 해 본 중급자들의
독학을 위한 심화과정 교재

한폭캘리그라피

우종렬 글·그림

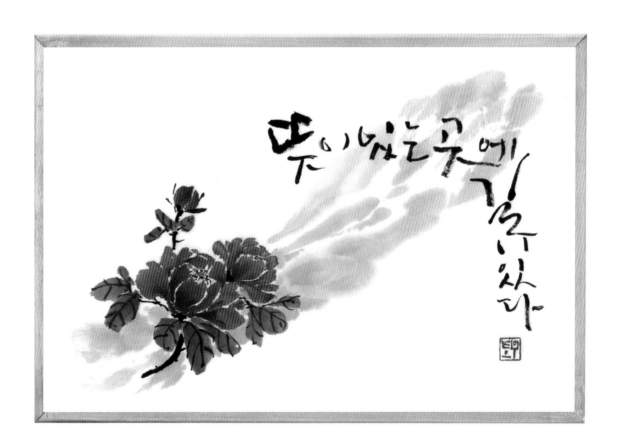

좋은땅

목 차 *Contents*

2004년부터 현대서각을 연구하면서 문자 조형예술에 관심을 가지게 되고 서각 작업을 해 가면서 특히 한글 조형미에 심취하게 되었다. 그러던 중 영화 「웰컴투 동막골」 포스터를 보고 캘리그라피를 알게 되었으며 한글 조형 미술의 새로운 모습을 인식하고 수묵화와 함께 한글 캘리그라피를 쓰게 되었다.

어쩌면 이것은 옛 선비나 화가들이 문인화를 그리고 화제를 쓴 것과 닮았지만 나는 이것을 좀더 현대적이고 창작성 있게 접근해야겠다고 생각하고 이론을 익히고 작품 제작에 노력해 왔다. 이것을 한글 수묵 캘리그라피라고 정의하여 본다.

이 책은 전통 한글 서예를 공부하고 있으나 더 이상 흥미를 느끼지 못하고 새로운 한글 조형미를 추구하기 위해 도전하고 싶은 분들이나 글씨만으로 표현하는 한글 캘리그라피의 한계를 넘어 새로운 문자예술을 탐구하고 싶은 분들에게 추천하고 싶은 한글 수묵 캘리그라피의 중급 교본이다.

사실 한글 캘리그라피의 기본 원리는 간단하나 감각과 붓질을 익히기 위해 실제 쓰기 연습을 많이 해야 하는 것이기 때문에 캘리그라피의 기초와 이론은 체계적으로 요약하여 알기 쉽게 정리하였고 연습을 위한 글씨와 예문을 더 많이 수록하였다.

또 글씨 연습의 지루함을 해소하기 위해 수묵 캘리그라피에 응용할 수 있는 꽃그림과 배경 그리는 법을 소개하였다. 글씨와 함께 이 그림을 연습하면 자연히 다른 여러가지 꽃이나 사물의 표현도 가능하게 될 것이다.

마지막으로 예문의 글자는 가능한 겹치지 않고 골고루 선택하고 많은 연습이 필요한 글자 중심으로 예문을 채택하였으며 기초에서 작품 제작의 과정까지 거쳐서 작품을 보고 작품 제작 연습을 하도록 연습 작품들을 수록하였다.

이렇게 오랫동안 한글 수묵캘리그라피 작업을 하면서 저자가 느꼈던 여러 가지 필요한 사항들을 고려하여 한글 수묵 캘리그라피의 기초에서 작품 제작까지 망라하여 정리한 이 책은 캘리그라피 초급·중급 과정을 독학으로 공부하는 독자들이 보유하고 오래 참고할 수 있는 책으로 추천하고 싶다.

아무쪼록 이 책이 한글 수묵 캘리그라피를 공부하는 분들의 새로운 도전의 어려움을 해소해 주고 여러분의 유익한 벗이 되어 많은 도움이 되었으면 좋겠다는 기대를 해 본다.

1.
캘리그라피란 무엇인가

 수년 전부터 영화포스터, 책 표지, 간판 등 선전 광고에 새롭고 감성적인 글씨가 등장하여 점점 그 추세가 확대되어 가고 있는 상황이다. 이러한 글씨는 손글씨, 감성글씨 등 여러 이름으로 불리다가 이제는 캘리그라피로 불리게 되면서 새로운 문자 조형예술 분야로 자리매김하고 있다.

 캘리그라피란 영어로는 calligraphy로 손으로 쓰는 서예 기법으로 사전에 정의되어 있으나 손으로 쓴 아름답고 개성적이며 표정을 가지고 있는 감성적 글씨를 통칭하는 말로 인식되어 가고 있고 이러한 글씨를 전문으로 하는 사람들도 자칭 calligrapher라고 소개하고 있다.

 인류가 살아 온 지구상에 문자가 등장한 것은 약 6000년 전부터였다고 추정되고 고대 문명의 발상지인 메소포타미아의 설형문자로 시작해서 이집트 상형문자가 있고 약 3500년 전 중국 황하유역의 은나라에서 쓰여진 갑골문자가 최초의 한자로 알려져 있다. 동굴 벽이나 돌, 동물뼈, 등에서 발견되는 고대문자는 그 표현은 대단히 심미적이고 아름답기까지 하다.

 그 후 이러한 인간의 문자 표현 시도는 나무 금속 등의 재료에 새기다가 종이의 발명으로 문자 표현이 급진적으로 발전하게 되었다.

 현대에 이르러 인쇄술과 컴퓨터의 등장으로 각종 활자체와 폰트가 만들어져 문자는 편리하게 사용되고 있지만 정형적이고 요식화되어 무미건조한 의사 전달의 수단일 뿐이다.

 따라서 손으로 쓰는 심미적이고 아날로그적 문자 표현에 대한 흥미와 관심이 증가하여 오늘의 캘리그라피가 각광을 받고 있으며 최근에는 더욱 신선하고 과감한 표현을 하게 되고 그림이나 여러가지 부수적인 추가 작업을 더하여 이제 새로운 서예술의 한 분야로 자리 잡았다.

• 고대문자

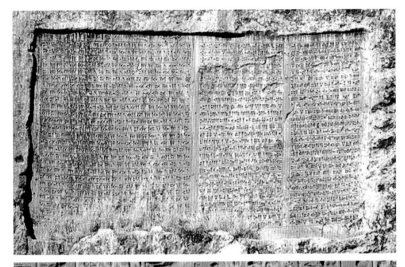

▶진흙판에 새긴 메소포타미아
 설형문자

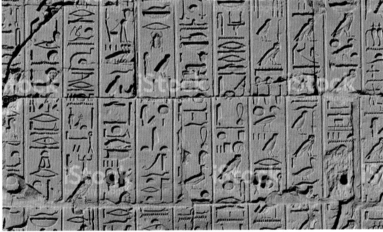

▶ 무덤 벽면이나 돌비문에 새
 겨진 이집트 상형문자

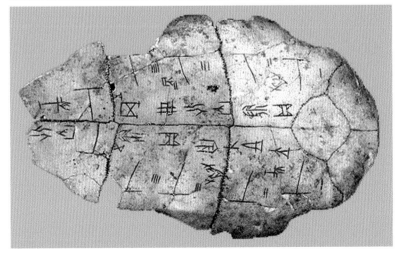

▶ 거북 등껍질이나 동물 뼈에
 새겨진 은나라 갑골문자

그러면 지금의 캘리그라피를 어떻게 정의하면 좋을까?

문자로 표현하고 소통하는 사람들에게 문자를 이미지나 느낌을 함께 전달함으로써 적극적인 해석을 유도하고 전달 효과를 극대화하기 위한 문자 조형예술이라고 정의할 수 있다. 즉, 뜻의 전달이라는 문자의 기본 기능에 더하여 시각적인 이미지와 감성을 내포해 보다 효과적으로 내용을 전달하는 서예술이라 할 수 있다.

물론 이런 효과를 얻을 수 있으려면 감성적 창작 능력과 기술적 표현을 최대한 발휘해야 하므로 쉽지는 않지만 많이 보고 생각하고 실천적 노력을 지속적으로 하면 만족하는 결과를 필히 얻을 수 있다.

2.
캘리그라피의 유형과 특징

가) 유형

 캘리그라피는 사용 재료나 방식에 따라 여러가지 유형으로 전개되고 있다. 캘리그라피를 연구하는 사람들도 서예, 일러스트, 회화 등 여러 분야를 전공한 경우가 많아 전개되는 양상과 특징도 다양하다.

 필기도구로는 붓을 사용하는 것이 바람직하지만 붓펜, 연필, 잉크펜, 매직, 크레파스 등 문구용 필기도구를 쓸 수가 있고 채색재료로는 먹, 수채화물감, 아크릴물감 등을 쓰기도 하며 종이재료도 화선지, 갱지, 수채화지 각종 다양한 종이뿐만 아니라 각종 섬유재료나 나무, 기와, 돌 등 사물에도 표현할 수 있으니 실로 그 유형의 범위가 넓다.

 그중에서 이 책에서는 붓과 먹을 주로 사용하고 보조 재료를 다양하게 쓰는 한글 수묵 캘리그라피에 대해 주로 설명하고자 한다.

 붓과 먹으로 대부분의 종이에 표현할 수 있지만 도화지, 컴퓨터 용지에는 번짐이 없어 딱딱하고 좋은 선질을 얻을 수 없으며 화선지, 한지에는 번짐이 좋아 풍부하고 부드러운 양감과 질감의 선질을 얻을 수 있다. 수채화지나 켄트지에 써도 어느 정도 효과를 얻을 수 있어 사용 목적에 따라 적용해도 무방하다.

 지금 전개되는 캘리그라피의 유형을 딱히 나눌 수 없는 것은 아니지만 사용재료나 목적에 따라 몇 가지 나누어 보면 목적에 따라 예술적 캘리그라피와 상업적 캘리그라피로 분류할 수 있다.

 또 사용재료나 전개방법에 따라 수묵 캘리그라피, 붓펜 캘리그라피, 수채화 캘리그라피, POP 캘리그라피로 구분할 수 있으며 그림이나 재료 붙이기 등으로 장식성을 높인 새로운 캘리그라피의 유형도 볼 수가 있다.

나) 특징

 캘리그라피 서체는 전통적인 서예의 서체와 달리 서법에 매이지 않고 감성 표현을 더욱 가시적으로 추구하여 자유롭게 표현한다. 강조하고 싶은 주제를 극대화하여 글씨에 감정 이입하여 자신을 표현할 수 있고 다양한 재료를 사용하여 새로운 서체를 발견함으로써 신선한 감동을 받게 되기 때문에 자기 힐링의 한 방법이 될 수도 있는 것이 특징이다.

3.
수묵 캘리그라피의 재료

 캘리그라피에 사용하는 재료와 도구는 서예에서와 같이 붓, 먹, 종이를 기본으로 하고 먹은 벼루에 갈아서 쓰기도 하지만 상품으로 판매하는 묵액을 사서 쓰는 것이 편리하다.

가) 붓

 가장 많이 사용하는 것은 표현이 다양하고 멋스러운 붓을 사용하는 것이 좋다. 붓은 만드는 재료에 따라 양모필과 우모필이 있다. 양모필은 양털로 만든 것으로 하얗고 부드러우며 우모필은 소털로 만들어져 노랗고 탄력이 있다. 겸호필은 우모와 양모를 섞어서 만든 붓으로 탄력성이 적당하고 운필이 용이하다.

 붓은 크기에 따라 대붓, 중붓, 소붓, 세필붓으로 다양하게 있으며 붓털이 긴 것과 짧은 것이 있으나 길수록 자유로운 글씨를 잘 쓸 수 있으나 운필이 힘들다. 붓의 크기나 우모, 양모의 비율에 따라 먹의 함량과 탄력성이 달라서 글씨 크기나 종이 종류, 그리고 표현하고자 하는 느낌에 따라 적절한 붓을 선택해서 사용해야 한다. 또 특별한 표현을 위한 닭털이나 족제비털, 돼지털 등의 재료로 만든 특수 붓도 있다.

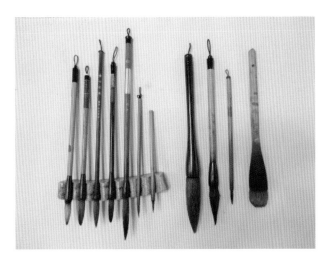

왼쪽부터 양모필, 우모필과 겸모필 2자루, 세필 2자루 그리고 대붓, 닭털붓, 족제비털붓, 맨 마지막은 평붓이다.

그 밖에 특별한 쓰기 도구로 면봉, 나무젓가락, 대나무필, 칫솔도 사용하고 나무봉에 실을 묶어서 직접 붓을 만들어 쓰면 자유롭고 개성적인 표현을 시도하는 것도 가능하다.

초보자는 모필이 짧고 탄력성이 좋은 붓이 사용하기 좋으며 운필이 능숙해지면 모필이 길고 부드러운 붓으로 바꾸어 쓰면 붓이 지면에 스치는 힘이 민감하게 작용하여 더 좋은 선질의 표현이 가능하게 된다.

나) 종이

붓으로 하는 작업은 대부분 화선지를 사용한다. 화선지는 부드러워 먹을 잘 흡수하고 번짐이 있어 부드럽고 양감과 질감이 풍부한 글씨 표현이 가능하다. 또 장지나 문종이는 두껍고 번짐이 차분하여 쓰기가 안정적이며 선이 강하고 거칠어 강한 터치와 변화 있는 표현에 유리하다. 한지의 한 종류로 순지가 있는데 종이가 얇고 번짐이 없고 질기고 투명하다. 섬세하고 차분한 느낌의 표현이 가능하다.

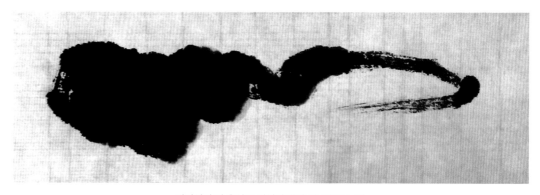

화선지의 먹 흔적은 번짐이 많아 부드러운 느낌

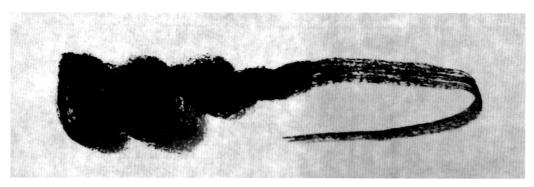

장지의 먹 흔적은 번짐이 적고 거칠고 강한 느낌

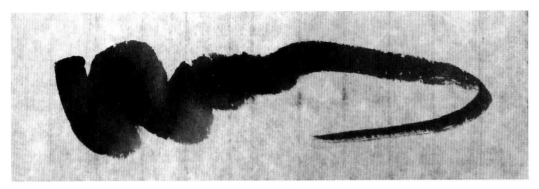

순지의 먹 흔적은 번짐이 아주 적고 차분한 느낌

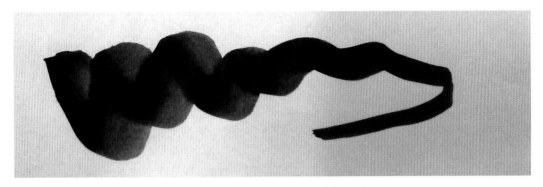

A4 용지의 먹 흔적은 번짐이 없고 메마른 느낌

그밖에 A4 용지, 켄트지, 수채화지도 사용 가능하며 쓰기에는 안정적이지만 선질이 딱딱하고 무미건조하다. 그러나 컴퓨터 입력 스캔이 용이하고 특별한 그림이나 배경을 표현하고자 할 때 사용하면 편리하다.

다) 먹과 물감

기본적으로 벼루에 물을 넣고 먹을 갈아서 먹물을 만들어 쓰면 좋지만 실제로는 상품으로 판매 되는 묵액에 물을 10~30% 정도 섞어 희석해서 사용하는 것이 편리하다. 큰 글씨는 약간 묽게, 작 은 글씨는 진하게 쓴다.

묵액에 물을 희석시키는 정도에 따라 농묵, 중묵, 담묵으로 나누고 표현 목적에 따라 다양한 농 도의 먹을 사용하는 것도 재미가 있다. 삼묵법도 그 활용의 한 가지 방법이다. 또 한국화 물감이 나 수채화 물감을 쓸 수도 있으며 그림을 그릴 때나 배경 작업을 할 때 많이 사용한다.

라) 그 밖에 필요한 도구

글씨를 쓸 때 바닥에 까는 서포와 종이를 바닥에 고정하는 문진 그리고 물을 따르는 연적이 필요하고 묵액이나 물감을 쓸 때는 넓은 접시를 활용하여야 농도를 조절하고 색을 혼합하는 데 편리하다. 그리고 붓을 씻는 물통이 필요하다.

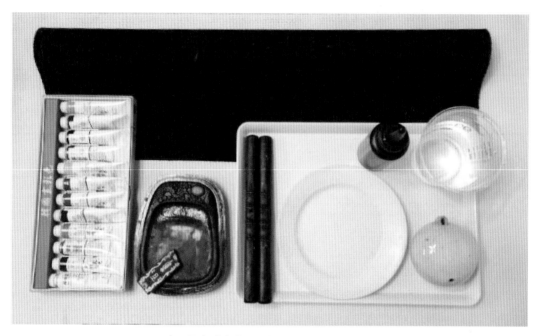

서포, 물감, 먹과 벼루, 문진, 접시, 묵액, 물통과 연적

4.
캘리그라피의 기초

가) 붓 잡는 법

　글씨를 쓸 때 붓 잡는 법은 붓대를 엄지와 검지 중지로 잡고 약지로 붓을 받치고 달걀을 잡은 듯한 모습으로 쓰는 쌍구법과 붓대를 엄지와 검지로 잡고 중지를 받치고 쓰는 단구법이 있으며 쌍구법은 중간 이상의 큰 글씨를 쓸 때 편하고 단구법은 작은 글씨를 쓸 때 사용한다. 특별한 경우 손바닥으로 붓대를 움켜 잡고 쓰기도 하는데 이것을 악관법이라고 하며 주로 대형의 자유로운 글씨를 쓸 때 많이 사용한다.

　글씨 크기에 따라 붓을 길게 잡기도 하고 짧게 잡기도 하며 때로는 느슨하게 자유롭게 잡는 것도 무방하며 천진난만한 글을 쓰기 위해서는 왼손으로 붓을 잡기도 한다. 붓은 모필로 되어 있으니 펜 잡듯이 힘을 주어 누르지 말고 지긋이 잡아 붓끝의 탄력을 느낄 수 있게 노력해야 한다.

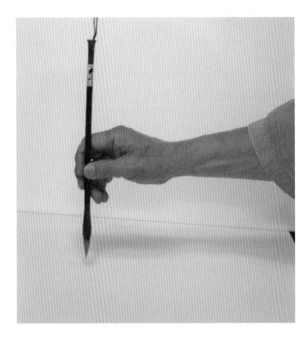

▶ 쌍구법

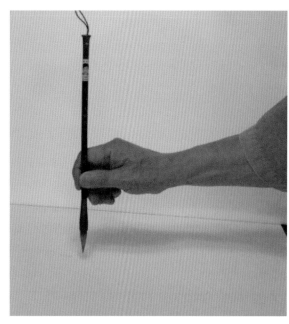

▶ 단구법

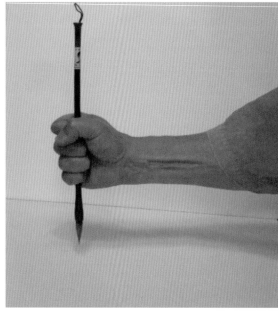

▶ 약관법

나) 쓰기 자세

책상에 앉아서 쓰는 법과 서서 쓰는 법이 있으며 책상의 높이는 배꼽 정도에 위치하는 것이 좋다. 눈과의 거리는 50~60센티 정도로 항상 붓끝을 볼 수 있는 자세로 써야 한다. 큰 글씨를 쓸 때는 서서 쓰는 것이 좋으며 발을 어깨 넓이로 벌리고 왼손은 종이를 짚고 안정적인 자세로 쓰는 것이 중요하다.

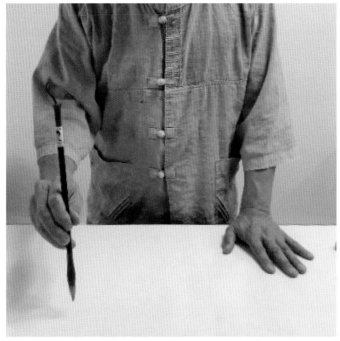

▶ 서서 쓰는 법

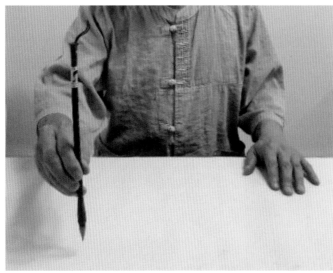

▶ 앉아서 쓰는 법

일반적으로 붓을 잡고 팔을 들고 팔의 움직임으로 써야 하나 때로는 세필로 작은 글씨를 쓸 때는 팔꿈치를 대고 쓰든지 반대 팔의 손목을 받치고 쓰기도 하며 정교한 세필을 쓸 때 새끼 손가락을 바닥에 대고 쓰면 더 안정적이다.

붓을 잡고 쓰기에 임할 때는 정신을 집중하고 편안한 마음으로 쓰도록 하며 손목으로 쓰지 말고 몸의 중심을 잡고 팔 전체로 운필하여야 한다.

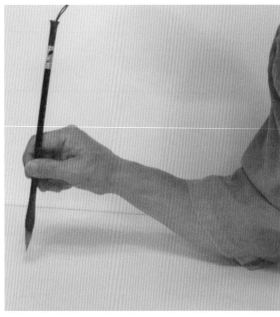

▶ 팔꿈치를 바닥에 대고 쓰는 법

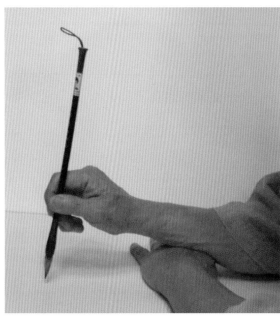

▶ 손목을 받치고 쓰는 법

다) 선 긋기 연습

캐리그라피는 선의 예술이다. 붓에 먹을 찍어 종이 위에 운필했을 때 나타나는 선이 획이 되어 이것이 글씨의 기본이 된다.

선을 그릴 때 먹의 함량과 붓의 종류나 상태 또는 붓의 필압이나 움직이는 속도 및 종이의 종류 등 여러 가지 조건의 영향을 받아 나타나는 선질은 그 표정이 다르고 미묘하여 캐리그라피 글씨의 아름다움과 품격을 결정하는 중요한 요인이 된다.

즉 선이 가지고 있는 감정과 생명력과 리듬 등 질적인 미감은 글씨의 표정과 감정이 되어 부드러운 선, 장엄한 선, 거칠고 역동적인 선, 귀여운 선 등으로 글씨의 획이 되어 나타난다.

그래서 선질은 캐리그라피에 매우 중요한 사항이다. 따라서 아름다운 선질을 표현하기 위하여 많은 시간 연습하여 붓질이 몸에 익히도록 노력해야 한다.

1) 가로선 세로선 긋기

가로선을 그을 때 진행 방향으로 붓을 살짝 이동한 후 다시 반대방향으로 향했다가 다시 꺾어 진행 방향으로 이동한다. 이것을 역입이라 하고 진행할 때는 붓끝이 선의 중앙을 통과하도록 운필한다. 이것을 중봉이라 하며 멈출 때는 붓끝을 살짝 들어 꺾어 반대 방향으로 이동하여 마친다. 이것을 회봉이라 한다.

이렇게 시작과 마침에서 붓끝이 노출되지 않고 획이 탄력 있고 입체감 있는 선질을 표현할 수 있다. 세로선을 그을 때도 같은 요령으로 행한다. 이때 먹이 번져 뭉침이 생기지 않도록 순간적으로 운필하여야 하며 많은 연습을 필요로 한다. 충분히 연습을 하면 순간 멈춤으로 역입을 시작하고 순간 멈춤으로 회봉을 끝내는 경지까지 도달할 수 있다.

한편 흘림체 등의 글씨를 쓸 때는 삐침획도 필요하여 시작이나 마침에 붓끝을 노출시켜 뾰족하게 쓰는 연습도 필요하다. 이때는 자연스럽게 힘을 조절하여 날렵하고 어색함이 없는 운필을 해야 한다.

역입 중봉 회봉

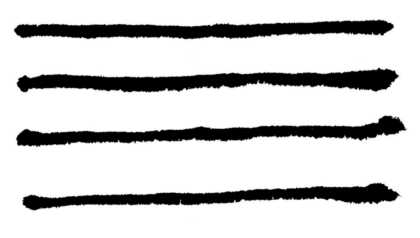

가로선 긋기

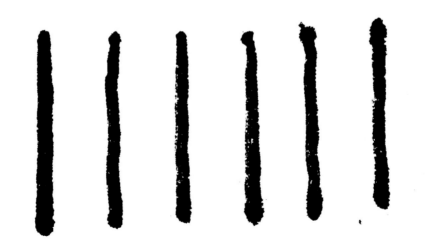

세로선 긋기

2) 사각 격자무늬 긋기

가로선을 여러 번 그은 후에 세로선을 교차하여 격자무늬를 만들기도 하고 대각선을 여러 번 그은 뒤 교차하는 대각선을 그어 격자무늬를 만든다. 이때는 선의 굵기가 균일하고 선 사이 형성된 격자가 일정한 크기가 형성되어야 한다. 이것은 글쓰기 실제에서 획 사이에 일정한 간격과 공간을 형성하도록 하는 중요한 연습이다.

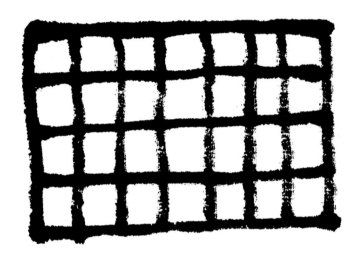

사각 격자 무늬

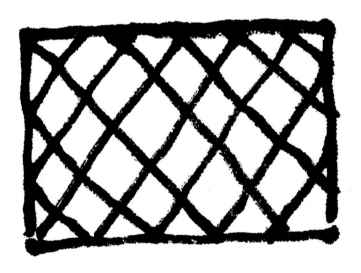

대각선 격자 무늬

3) 기타 무늬 긋기

직선 사각과 원을 그리고 연장하여 미로 무늬를 만드는 선을 긋는다. 이것은 직각으로 또는 둥글게 방향을 바꾸고 간격을 일정하게 유지하는 연습이다. 또 지그재그 무늬나 파도 무늬를 그려 방향 전환 연습도 필요하다.

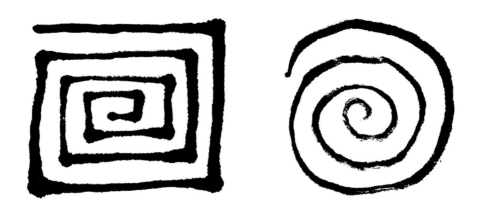

사각 미로 무늬와 원 미로 무늬

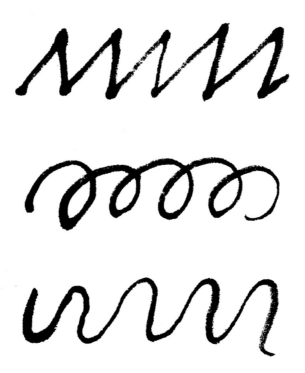

지그재그 파도 무늬

4) 먹의 함량과 선의 굵기, 속도 조절 연습

선 긋기 연습을 할 때 응용의 단계로 선질 개선과 변화 있는 글씨를 쓰기 위해 붓이 함유하는 먹 함량을 많이 또는 적게 조절하며 선을 그어 보고 필압을 조절하여 굵고 가는 선을 연습해 본다. 또 속도를 조절하여 속도감 있는 선을 그려 비백과 갈필이 형성되게 하는 연습도 해 본다.

먹물을 적게 써서 형성되는 갈필은 강한 느낌이 들고 속도를 높이면 경쾌한 갈필이 되며 붓을 눌러 짓이겨 만드는 갈필은 거칠게 표현된다.

이러한 여러 가지 선 긋기 연습은 붓을 생각대로 조절할 수 있는 기술과 획간의 공간과 획의 각도와 길이를 조절하고 아름다운 선질을 표현하는 능력을 키워 준다. 즉 몸이 붓의 움직임을 기억하고 생각대로 붓을 다루게 되면 심미한 캘리그라피 글씨를 쓸 수 있게 되기에 아주 중요한 과정이다.

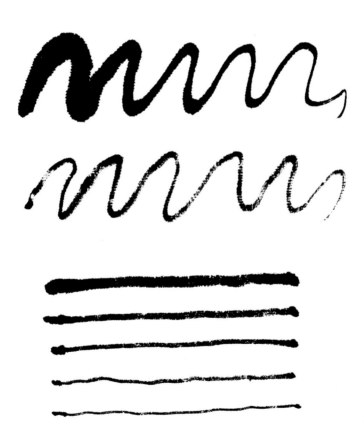

붓의 먹 함량과 필압 조정으로 선 굵기 변화 주기

붓 운필 속도와 먹 농도 조절하기

먹을 적게 쓰고 속도를 높이고 붓을 짓이겨 갈필 쓰기

라) 여러 가지 운필 방법

이제 기초의 마지막 단계로 붓을 운필하는 방법을 정리해 본다.

첫째는 직필로 붓을 곧게 세워 운필하는 방법으로 중봉을 유지함으로 부드럽고 입체적인 획이 표현되며, 진행할 때 붓대가 먼저 모필을 인도하듯이 끌며 운필하면 더욱 부드럽고 자유로운 획이 만들어진다. 이것을 현완필이라 한다.

둘째는 측필로 모필을 진행 방향과 직각으로 해서 붓 측면으로 선을 긋는 방법으로 거칠고 묵색 변화가 풍부한 획을 그릴 수 있으며 45도로 놓고 선을 긋는 것은 반측필이라 한다.

셋째는 역필로 붓대가 뒤에서 모필을 밀며 거꾸로 역행하는 방법으로 거칠고 변화가 심한 획을 얻을 수 있다.

넷째는 파필로 붓의 모필을 일그러뜨려 배열이 깨어진 상태로 선을 긋는 법으로 심한 갈필과 거친 느낌의 비백을 형성한다.

다섯째는 평필로 붓의 모필을 손으로 평평하게 만들어 선을 긋는 법으로 각진 글씨를 표현할 수 있으며 부위별로 농도가 다른 먹을 묻히면 이중적 선을 그릴 수 있다.

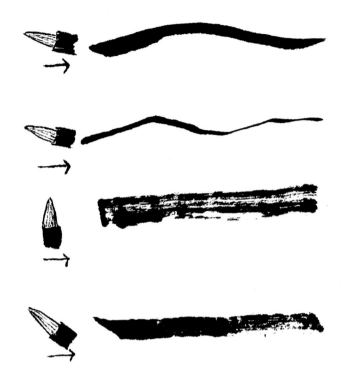

위에서부터 직필, 현완필, 측필과 반측필 붓 흔적

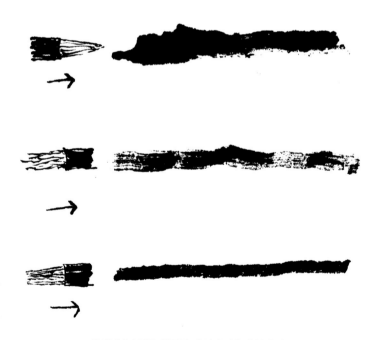

위에서부터 직필, 현완필, 측필과 반측필 붓 흔적

마) 삼묵 조묵법

글씨를 쓸 때나 배경을 그릴 때 한 붓에 농묵, 중묵, 담묵을 함유하게 하여 선을 그리면 미묘한 농담의 변화가 많은 심미한 표현이 가능하여 매우 유용하다. 이렇게 먹 묻히는 것을 삼묵법이라 한다.

그 과정은 붓에 물을 흠뻑 적시고 접시 가장자리에 훑어서 적당히 물기를 빼고 다시 그 붓 끝에 농묵을 묻혀 접시 위에서 좌우로 충분히 문지르고 다시 붓 끝에 농묵을 묻힌 뒤 살짝 다듬어 선을 그으면 농묵에서 점점 담묵으로 옅어져 가고, 측필을 그으면 농중담묵의 먹색이 한 선에서 나타나는 표현을 할 수 있다. 이렇게 조묵된 붓으로 글씨를 쓰면 글씨를 써 가는 동안 묵색이 점점 변하는 글씨를 쓸 수 있다.

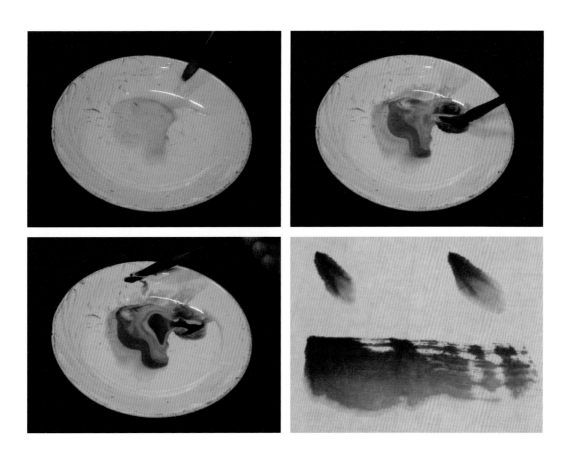

5.
캘리그라피 글꼴과 장법

　한글 캘리그라피의 근원이 되는 글꼴은 전통 서예의 궁체와 판본체 그리고 흘림체이다. 이 글꼴은 한글 서예의 전통적 서법으로 오랫동안 사용되어 왔으나 정형화된 글꼴과 규칙적인 장법의 글씨로 무미건조하고 변화가 없어 흥미롭지 못하다. 이렇게 정형적인 글씨를 변화와 통일의 미적 원리로 재구성하여 글 쓰는 사람의 감성과 미적인 감각을 글꼴에 도입하여 넣는 것이 한글 캘리그라피 글씨이다.

　이 과정은 대단히 민감하고 감각적인 면이 많아 상당한 창의적 노력과 연습이 필요하다. 이러한 과정을 통하여 평범하게 보이던 글씨가 생경한 모습으로 다가와 신선한 감동과 충격을 주게 된다. 이것을 문자의 데포르마숑이라 한다.

　데포르마숑은 영어로 deformation으로 변형과 왜곡의 뜻을 가진 용어로 회화에서 대상을 사실적으로 그리지 않고 의도적으로 확대, 변형, 왜곡, 과장함으로써 본질을 명확하게 드러내거나 미적 효과를 높이는 표현 방법이다.

　이러한 원리를 문자에 적용함으로써 조형적 문자의 본질을 새롭게 해석하고 미적인 효과를 높이는 것이 캘리그라피의 방법이다.

　캘리그라피 작업을 진행할 때는 글꼴과 장법이 키포인트이다. 글꼴은 정형적인 모양을 변형시켜 감성적이고 아름다운 모습으로 표현하는 것이고 장법은 변형된 글자를 배치하고 구성하여 미적 효과를 더욱 강조하는 조형작업이다. 이러한 작업을 통하여 문자로 이루어진 문장이 생동감과 리듬감을 가진 예술작품이 된다.

　그러나 변화를 준다고 해도 통일감이 없으면 난잡하게 보일 수 있기 때문에 동일한 글자체를 기본으로 하고 획의 변화를 주어야 하며 문장도 기준선을 너무 이탈하여 혼란스럽지 않는 수준으로 글자 크기나 위치 변화를 주어야 한다. 이렇게 통일과 변화가 조화로울 때 문자와 문장이 아름답고 생동감 있고 신선하게 되어 주제의 전달을 효과적으로 할 수 있다.

아침은어두움을조
에빛을주며내일을
란한길을경건히여
풍파에표적이흔드
을참고하루를가꺼
침을맞이하게되고

▶ 궁체

지난봄한철햇
림치는네모습이
붓꽃피어있는물
게떨리는것을나
상의모든것이내
를사랑하면서악

▶ 판본체

▶ 흘림체

6.
한글 캘리그라피 글꼴 변화의 실제

가) 글꼴 변화

① 한글은 획수가 다른 자음과 모음으로 이루어지며 초성 중성으로 구성된 글자도 있고 초성 중성 종성으로 구성된 것도 있다. 따라서 글자의 구성에 따라 획수와 모양의 차이가 있다. 캘리그라피 글꼴은 획간의 간격과 공간을 비슷하게 해 주어야 안정적인 글씨가 되기 때문에 획의 배열에 따라 배열 방향으로 커져야 하고 획수가 많은 글자가 자연스럽게 커지게 된다.

〈**한글 글자의 구성과 획수에 따른 글자 크기와 모양의 변화**〉

초성, 중성의 가로 배치는 횡방향으로 크다.

초성, 중성의 세로 배치는 종방향으로 길다.

초성, 중성, 종성의 삼각 배치는 종횡 방향으로 크다.

초성, 중성, 종성의 세로 배치는 종방향으로 더 크다.

획수가 증가할수록 글자의 크기는 더욱 커진다.

② 글꼴에 변화를 주기 위해서는 초성, 중성, 종성의 획을 쓸 때 획의 굵기와 각도 또는 길이를 변화시킴으로 글꼴을 다양하게 한다. 더불어 선질과 속도의 변화를 주면 그 효과가 더욱 증대된다.

③ 운필의 속도를 변화시키거나 다양한 재료와 운필 방법을 변화시킴으로써 심미한 선질을 표현한다.

④ 글꼴의 모습이 위축되지 않고 균형감을 가지려면 글자 내부에 여유로운 공간을 유지하며 획 간에 연결성을 가지는 것이 중요하며 글꼴 전체 모양은 둥근 덩어리 모습을 갖고 획은 곡면이나 마디를 표현하는 것이 바람직하다.

⑤ 변화도 과유불급으로 너무 많은 변화를 주어 글꼴의 모양이 일그러지거나 비틀어지지 않고 통일과 변화가 조화롭게 어울리는 것이 중요하다. 그 정도는 수치로 정할 수 없이 감각적이어서 말할 수 없지만 자연스런 어울림이 표현되도록 하면 좋겠다.

⑥ 글자를 그림으로 생각하고 인체나 사물의 모습으로 상상하여 글씨를 쓰면 재미있는 글꼴을 발견할 수 있다.

나) 글꼴 쓰기

1) 자음과 모음꼴 변화

자음은 총 19개 음으로 이루어져 있으며 모양새에 따라 ㄱ, ㄲ, ㅋ군/ㄴ군/ㄷ, ㄸ, ㅌ군/ㄹ군/ㅁ, ㅂ, ㅃ, ㅍ군/ㅅ, ㅆ, ㅈ, ㅉ, ㅊ군/ㅎ, ㅇ군으로 7개 유형별로 구분하여 획의 두께, 각도, 길이와 속도 변화를 주어 연습한다.

자음 중에서 특히 ㄴ, ㄹ, ㅂ, ㅎ의 글꼴 변화에 유의하는 것이 좋다. 이 자음의 다양한 변화가 전체 글꼴 변화에 중요한 역할을 한다.

한편 모음은 총 21개 음으로 이루어져 있으며 모양새에 따라 아군/어군/오군/우군/으군/이군으로 6개의 유형별로 나누어 변화를 적용하여 연습하면 효과적이다.

〈자음〉

ㄱ군

ㄴ군

ㄷ군

ㄹ군

ㄹ ㄹ ㄹ ㄹ ㄹ

ㄹ ㄹ ㄹ ㄹ

ㅁ군

ㅁ ㅁ ㅁ ㅁ ㅁ

ㅂ ㅂ ㅂ ㅂ ㅂ

ㅃ ㅃ ㅃ ㅃ ㅃ

ㅍ ㅍ ㅍ ㅍ ㅍ

ㅅ군

ㅅ ㅅ ㅅ ㅅ ㅅ

〈모음〉

아군

아 아 아 아 아
애 애 애 애 애
야 야 야 야 야
얘 얘 얘 얘 얘

어군

어 어 어 어 어
에 에 에 에 에
여 여 여 여 여

예 예 예 예 예

오군
오 오 오 오 오

와 와 와 와 와

왜 왜 왜 왜 왜

외 외 외 외 외

요 요 요 요 요

우군
우 우 우 우 우

워 워 워 워 워
웨 웨 웨 웨 웨
위 위 위 위 위
유 유 유 유 유

으군
으 으 으 으 으
의 의 의 의 의

이군
이 이 이 이 이

040

글 글 글
감 감 감
돈 든 눈
입 입 입
술 술 술

홀 홀 홀
펜 펜 펜
콩 콩 콩
춤 춤 춤
신 신 신

쑥
봄
들
눈
귀

쑥
봄
들
눈
귀

쑥
봄
들
눈
귀

값	값	값
낯	낯	낯
끝	끝	끝
돋	돋	돋
밥	밥	밥

간 갇 갇

벌 벌 벌

접 접 접

빵 빵 밥

숨 숨 숨

실 실 실
약 약 약
즙 즙 즙
청 청 청
통 통 통

7.
문장 속에서의 글자 강조와 장법의 실제

가) 글자 강조와 장법 변화

캘리그라피에서 문자 조형의 원리는 정형화된 글 구조를 깨고 작가의 미적 조형 감각으로 재구성하는 창조적 작업이며 특정 부분을 강하게 표현하는 강조와 서로 다른 이질 요소를 조화롭게 결합하거나 대치시키는 대비와 율동적인 문자 배치 또는 반복이 있으며 소소밀밀한 표현이 긴장감을 주는 등 여러 가지 효과적인 방법이 동원된다.

① 문장 속에서 특정한 단어의 강조는 단조로움을 깨고 감성의 전달을 효과적으로 할 뿐 아니라 미적효과도 발휘하게 된다. 특정 글자의 크기를 크게 하거나 획을 굵게 또는 가늘게 하며 획이나 글자의 기울기를 변화시키기도 하고 획을 길게 늘여 강조한다.

② 속도의 완급을 조절함으로써 선질을 바꾸거나 갈필을 표현하는 것은 시각효과가 좋으며 문장을 쓸 때 이 모든 사항들을 함께 고려하여 리드미컬하게 운필하는 것이 중요하다.

③ 문장 속에서 같은 글자가 반복될 경우 지루함을 주지 않기 위해 글꼴의 모양을 바꾸어 줌으로써 시각적으로 변화를 주어야 한다.

④ 긴 문장은 짧은 문장으로 단락을 지어 지그재그 모양이나 각종 기하학적인 모양으로 배치한다. 또는 자유로운 모양을 연필로 그리고 그 속에 글자를 배치해도 좋다. 문장 구도를 나무나 동물, 기타 자연의 경치에서 보여지는 모습으로 배치하는 것도 재미있다.

⑤ 단어를 배열할 때 글자가 분리되어 따로 놀지 않고 퍼즐처럼 서로 엮이게 배치하고 문장은 중심선은 유지하되 문장 사이의 획이 서로 물고 물리는 듯 덩어리감이 있게 배치한다. 그러

면 글자간이나 문장 사이에 다소 큰 공간과 좁은 공간이 생겨나 소소밀밀하게 되고 긴장과 이완의 분위기가 조성된다.

예를 들면 시골의 자연석 돌담의 크고 작은 돌들이 배치되어 담이 만들어진 모습을 연상하면 도움이 된다.

⑥ 단어나 문장을 쓸 때 특정 자음이나 모음을 반복하거나 획이나 글자의 각도나 위치를 뒤집어 문자를 강조하는 방법도 있다.

⑦ 문자의 획을 해체하여 좌우상하에 흩어 재배치하는 것도 조형화의 한 가지 방법이며 글자의 일부를 종이 변 밖으로 나가게 하여 숨기기도 한다.

이러한 캘리그라피의 문자 조형 작업은 정해진 법칙이 있는 것이 아니고 미적 감각에 따라 창의적으로 이루어지는 것이라 상당히 모호하고 힘든 것이어서 노력과 연습을 필요로 한다.

따라서 작가의 노력에 따라 더 개성적이고 새로운 아이디어가 기대되며 이러한 과정을 겪은 캘리그라피 글씨는 감정과 표정을 갖고 보는 사람들에게 감동을 주게 된다.

1) 한 단어 쓰기

텅 빈 집

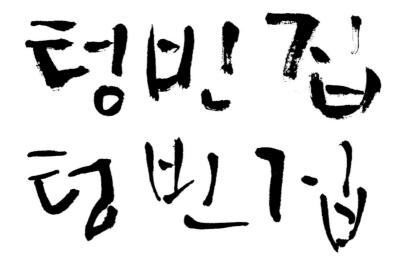

충신

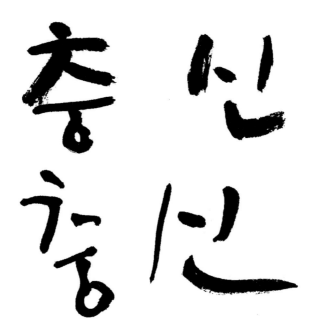

창작집

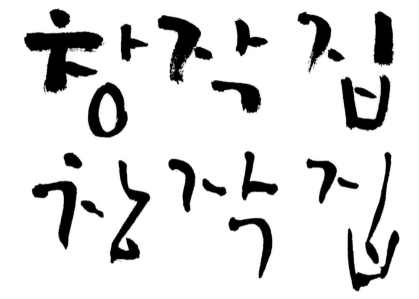

잠버릇

쟁기질

쟁기질
쟁기질

헌혈

헌 혈
헌혈

붕장어

붕장어
붕장어

소릿길

소릿길
소라길

갈매기
..........

갈매기

갈머기

맵씨
..........

맵 씨

맵 씨

꿈길
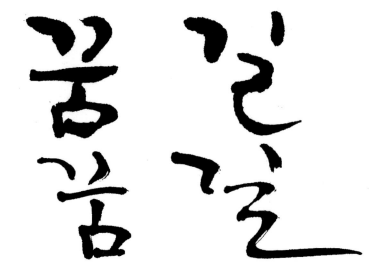

강물

디딤돌

디딤돌
디딤돌

대한민국

대한민국
대한민국

붓사랑
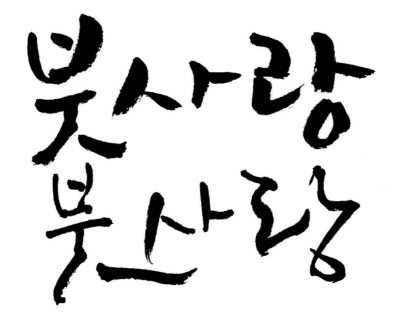

활어

056

씨앗
.........

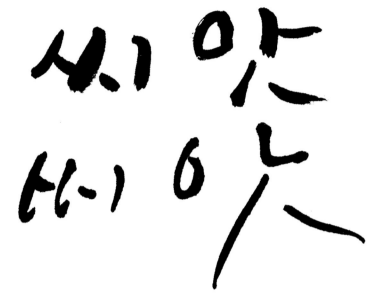

씨앗
씨앗

잰걸음
.........

잰걸음
잰걸음

갤러리

갤러리

나뭇잎

나뭇잎

사랑하는 까닭
························

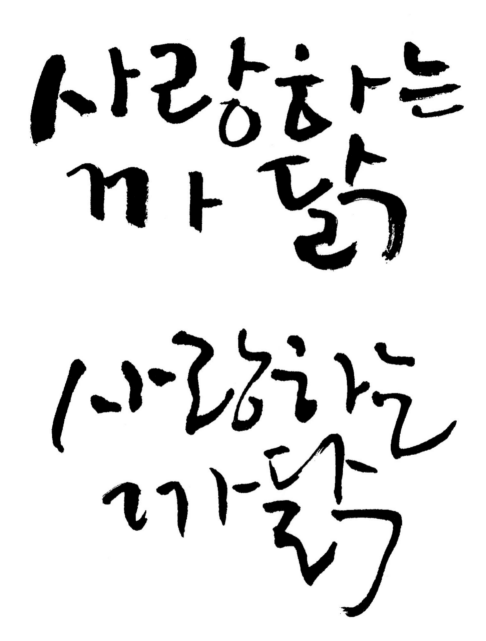

조용한
산골집

조용한
산골집

붉은 묏솔
......................

높은 산
맑은 물

높은 산
맑은 물

아는것이
힘

아는
것이 힘

독도의
섬노래

독도의
섬노래

맛있는 삶

맛있는 삶

갯마을 선생님

갯마을 선생님

갯마을 선생님

가냘픈 풀꽃
........................

가냘픈 풀꽃

가냘픈 풀꽃

촛불축제

촛불축제

3) 짧은 구절 쓰기

피할 수 없으면 즐겨라

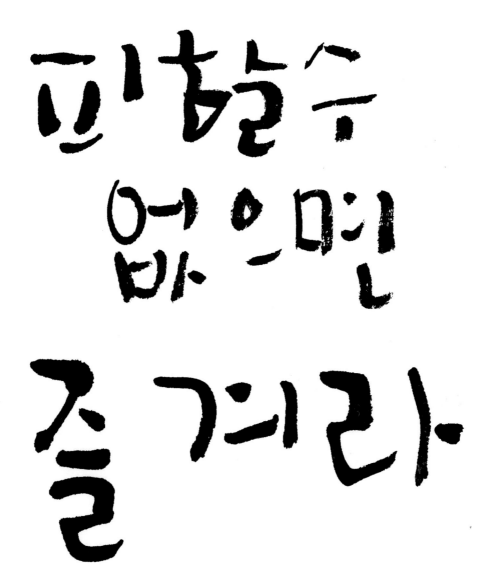

반갑고
고맙고
기쁘다

하얀 모래 밟고 가는 예쁜 발
호젓하게 혼자 걷는 돌담길

하얀모래
밟고가는
예쁜발

호젓하게
혼자걷는
돌담길

뜰안에
활짝핀
목련꽃
참
아름답다~

깊게 주름진 울엄마 얼굴
사랑은 사랑을 낳는다

깊게 주름진
울엄마 얼굴

사랑은
사랑을
낳는다

자세히
보아야
예쁘다
꽃처럼
아름다운
너

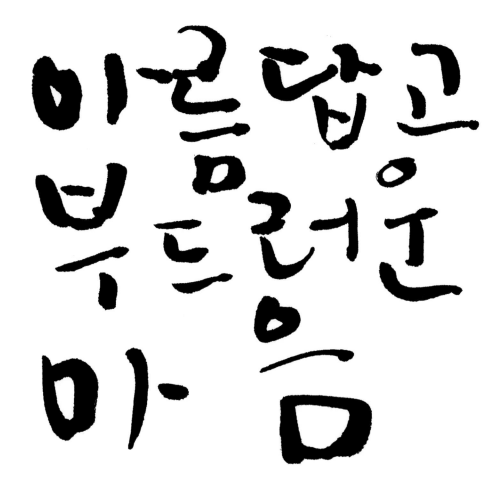

아름답고
부드러운
마음

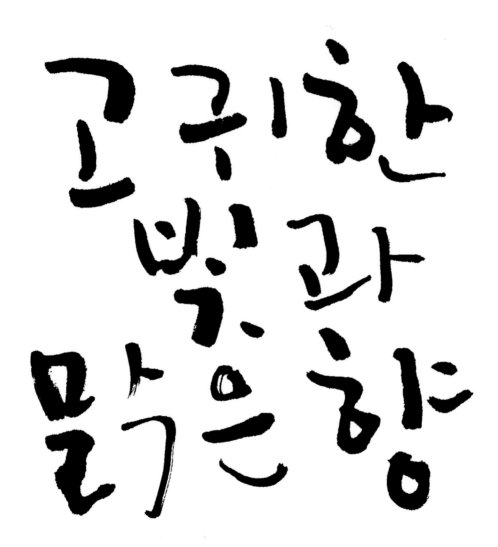

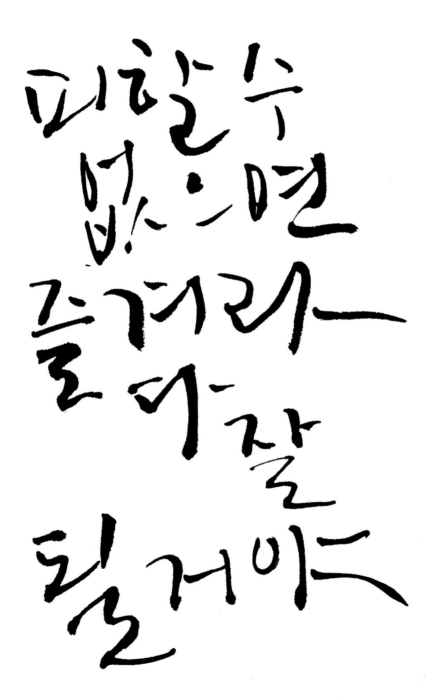

햇빛처럼
따뜻하게
물처럼
부드럽게
꽃처럼
아름답게
산다

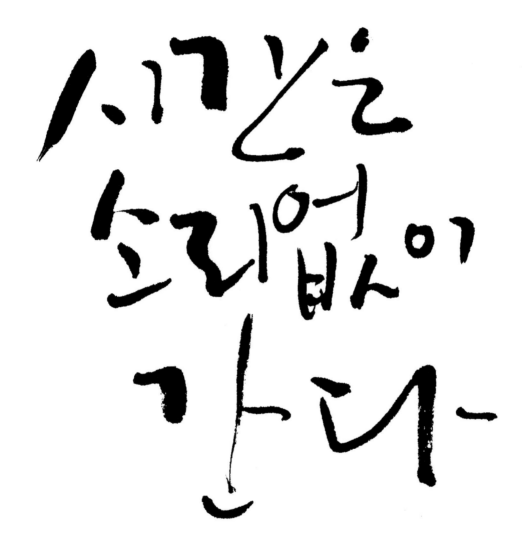

쨍하게
해뜨는
맑은 날

다) 문장 쓰기

1) 짧은 문장 쓰기

삶이란 미래와 끝없이 부딪히며 나아가는 것이다

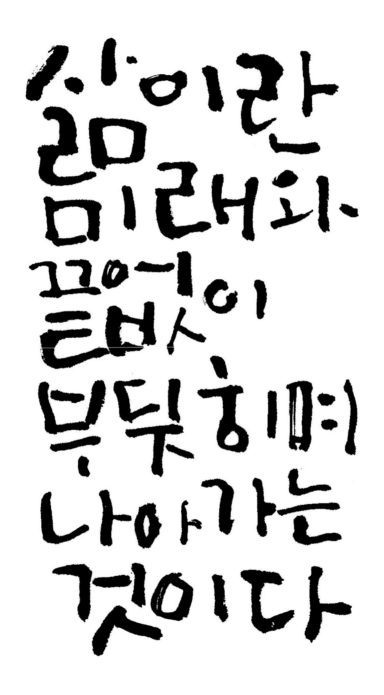

행복해서
웃는것이
아니라
웃으면
행복해지는
것이다

넓게 알고
깊게
생각하고
바르게
행동하라

머리에는
지혜가
가슴에는
사랑이
몸에는
건강이

인생은
가까이서
보면
비극이지만
멀리서보면
희극이다

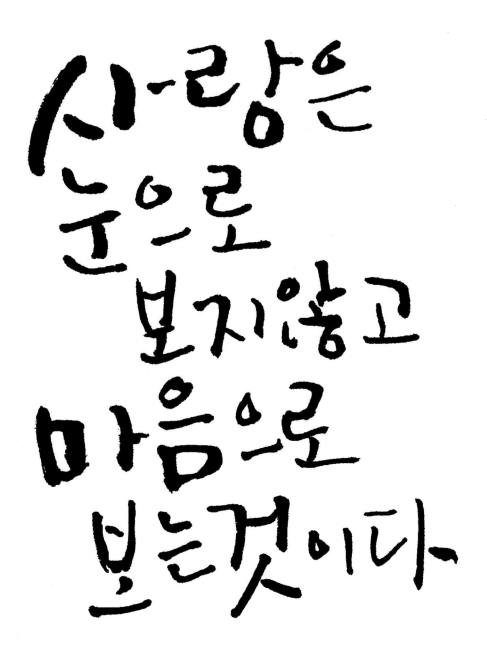

노를 젓다가
노를
놓쳐 버렸다
비로소
넓은 바다를
보았다

좋은
짝이 있으면
먼길도
가깝다

흔들리지
않고
피는 꽃이
어디
있으리

아직 오지 않은 것이 너무 많다

아직
오지 않은 것이
너무
많다

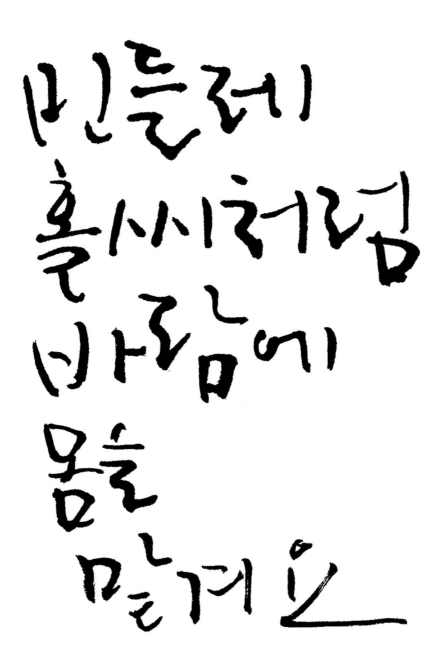

높이 나는
새가
멀리
본다

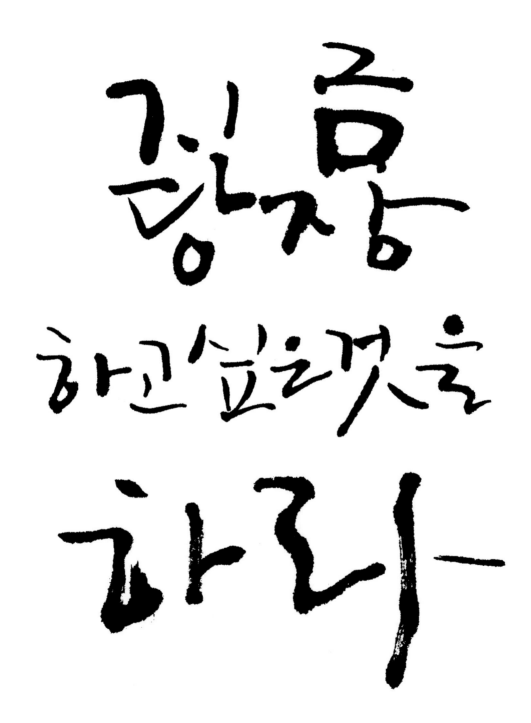

오늘은
당신이
남은 인생중
가장
첫번째
날이다

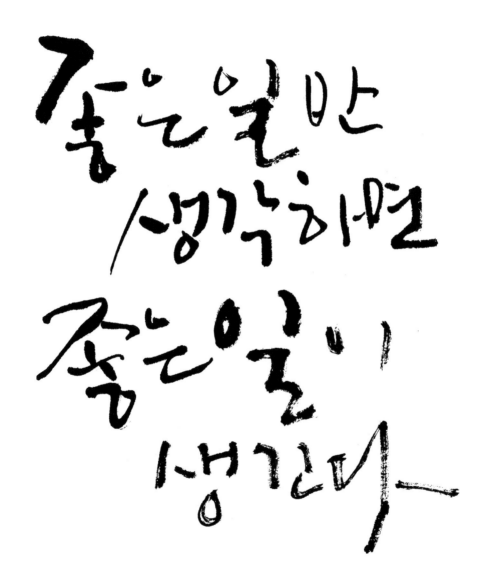

괜찮아
누구든
쓰러질수있어
다시
일어서면 되지

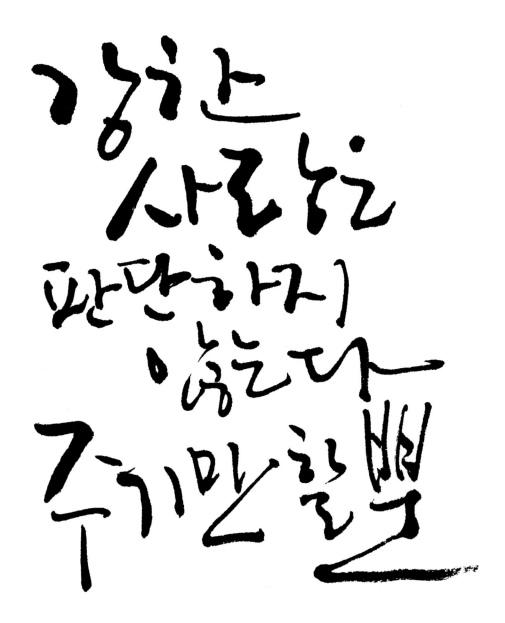

너의 앉은
그 자리가
바로
꽃 자리
니라

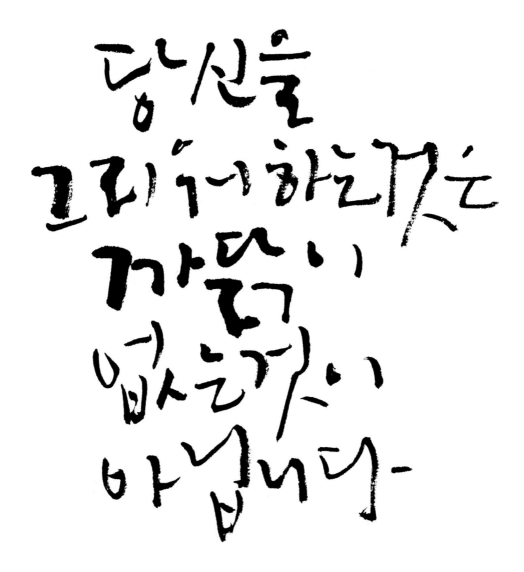

노여움이
일면
그 결과를
생각하라

2) 긴 문장 쓰기

춘산에 눈 녹인 바람
우탁 - 고려 말기 학자

춘산에 눈녹인 바람
건듯 불고 간데없네
저근덧 빌어다가
불리고 자님의손데
귀밑에
해묵은 서리를
녹여 볼까하노라

이화에 월백하고
은한이 삼경인제
일지춘심을
자규야 알랴마는
다정도 병인양하여
잠못들어 하노라

백설이 잦아진 골에

이색 - 고려 말기 학자

백설이 잦아진 골에
구름이 머흐레라
반가운 매화는
어느 곳에 피었는고
석양에 홀로 서 있어
갈 곳 몰라 하노라

삿갓에 도롱 입고

김굉필 - 조선 초기 문신

삿갓에 도롱이 입고
세우 중에 호미메고
산전을 흘메다가
녹음에 누웠으니
목동이 우양을 몰라
감든 나를 깨우다

십년을 경영하여

김장생 - 조선 중기 문신

십년을 경영하여
초로한 간 지어내니
반간은 청풍이요
반간은 명월이라
강산은
들일데없으니
둘러두고 보리라.

내벗이 몇이나하니
수석과 송죽이라~
동산에 달오르니
긔 더욱 반갑고이
드어라~
이 다섯 밖에
또 더하여 무엇하리

동짓달 기나긴 밤을
황진이 - 조선 중기 기녀

동짓달 기나긴밤을
한허리를 베어내어
춘풍이불아래
서리 서리 넣었다가
어른님 오시는 밤이어든
굽이굽이 펴리라-

매화옛등걸에
춘절이 돌아오니
옛피런가지에
피엄직도 하다마는
춘설이 난분분하니
필동말동하여라

가장 선한 사람은 마치 물과 같다 물은 만물을 이롭게 하면서도 만물과 다투지 아니하고 뭇사람들이 싫어하는 곳에 머물므로 그러므로 물은 히선에 도이다

연꽃이 진흙에서 피었으나
더럽혀지지 않고
맑은 물에 씻겼으나
요염하지 않으며
속은 비었으나
겉은 곧으며
덩굴지지 않고
가지치지도 않으며
향기는 멀어질수록
더욱 맑으며
우뚝한 모습으로
깨끗하게 서있어
멀리서 바라볼 수 있지만
함부러 취할수없는 기품이 있다

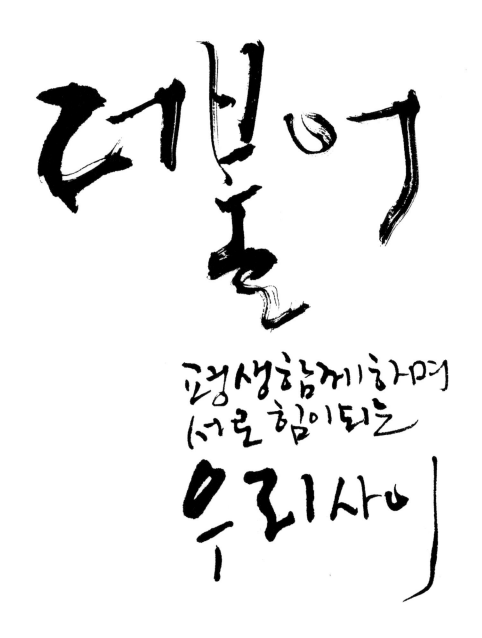

'더불어' 글씨는 닭털붓으로 쓴 것으로 자유로운 획과 아름다운 비백이 형성되어 재미있는 표현이 가능하다.

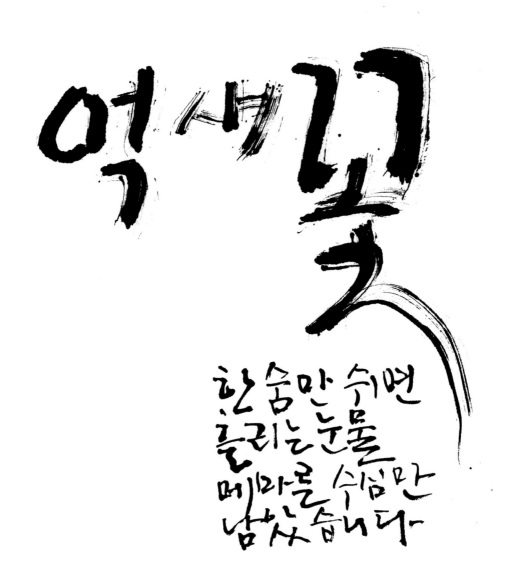

억새꽃

한숨만 쉬면
흘리는 눈물
메마른 수심만
남았습니다

'억새꽃'은 수수빗자루붓으로 쓴 것이며 멋진 비백과 보조선으로 꾸민 글씨가 억새를 연상하게 한다.

어떤 그리움

보이지도
잡히지도 않는데
날마다
내곁을 서성이며
나를
거느리는 이여

'어떤 그리움'은 수채화붓으로 쓴 것으로 부드럽고 다정한 마음을 표현한다.

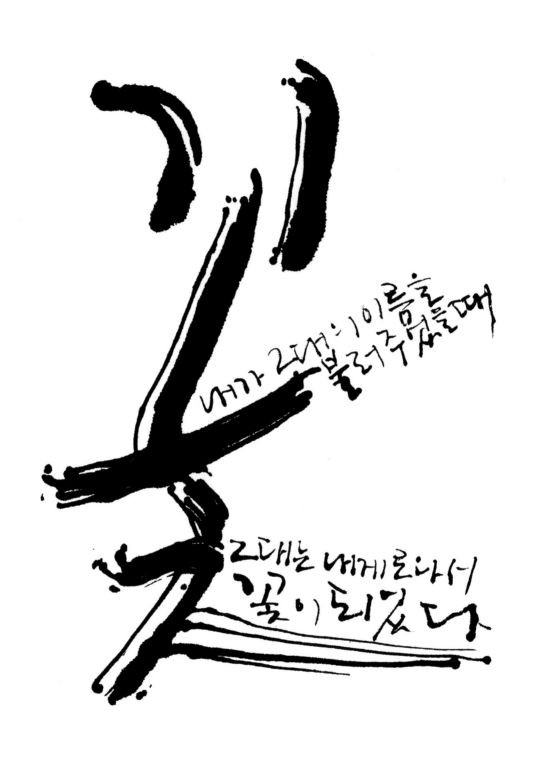

내가 그렇게 이름을 불러 주었을 때

그대는 내게로 와서 꽃이 되었다

꽃

'꽃'은 털실로 만든 붓으로 썼으며 부드러운 획과 보조선이 아름답다.

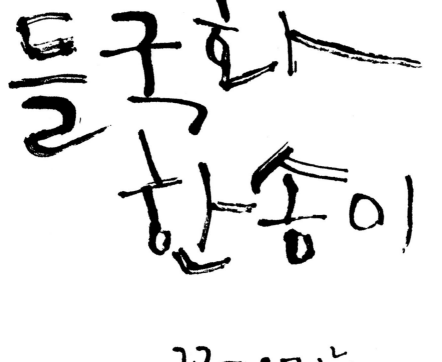

들국화
한 송이

꽃 다지는
늦계절에
이런길 섶에
홀로 서서
누구를 기다리는가—

'들국화 한 송이'는 화선지를 찢어 꼬아서 먹을 찍어 쓴 것으로 부드러운 획이 자연스럽다.

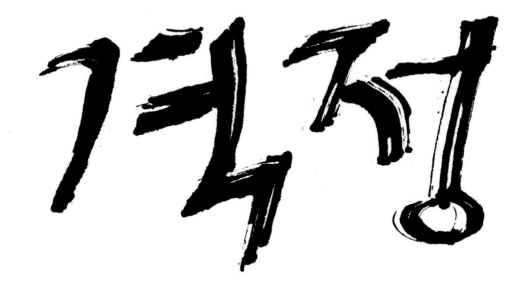

격정

바람이
제 몸을 바닥에
내던졌다가
다시
솟구쳐 올라
바위를 치며
통곡한다

'격정'은 가는 대의 끝을 칼로 잘라 만든 죽필로 쓴 것이며 거칠고 강한 획이 표현된다.

외로움
외로움
외로움

어쩌다
모르는 사람에게서
잘못된 전화라도
왔으면

'외로움'은 면봉에 먹을 찍어 쓴 것으로 부드럽게 획이 표현된다.

눈 앞에 꽃을 두고도
선뜻 버리려 않지 못하는
나비가
사랑이 그렇게
두려운것 이런걸
아는구나
철사줄에 매달려
가슴속에 있는것
다 타버릴 때 까지
휘둘리는
쥐불처럼

'쥐불처럼'은 나무젓가락으로 쓴 것으로 강한 힘과 변화 있는 획이 표현된다.

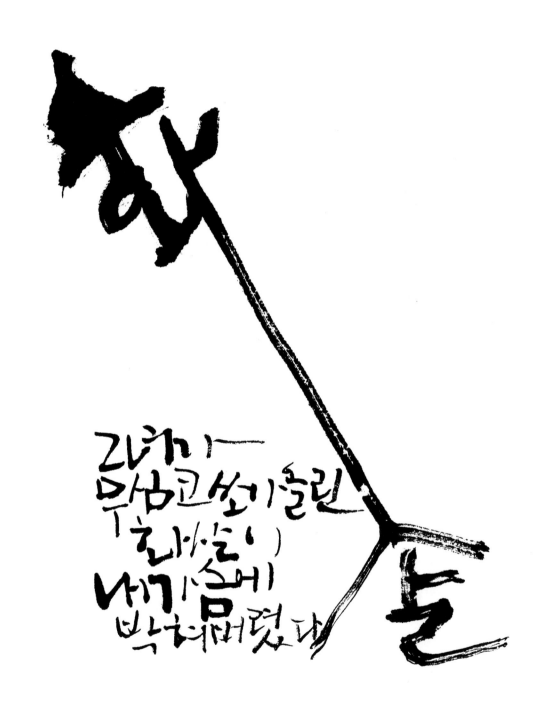

네가
무섭고 쓰기울린
「화살이」
내가슴에
박혀버렸다

화살

'화살'은 족제비털붓으로 썼으며 강하고 강직한 획이 표현된다.

판본체의 변형으로 문구별로 지그재그로 전체가 한 덩어리로 보이게 배치했다.
글씨를 크고 작게 하고 획 두께를 변화시키면서 빠른 속도로 힘 있게 표현한다.

제일 좋아하는 일에 지치면 두번째 좋아하는 일을 해요

장법은 문장 단위로 전개하며 흘림변형체로 부드럽게 표현했다.
중복되는 낱말과 자음을 굵기를 변화시키거나 글꼴은 바꾸어 쓴다.

언익은
강물처럼
흐르고
만남은
꽃처럼
피어난다

중요한 단어는 크게 앞세우고 궁체를 변화를 주어 표현한다.

봄바람 뜰 안에 들어
꽃이
필라카가는데
시샘바람불어
이를 우짜노

변화 궁체로 쓰되 획에 굴곡을 주어 부드럽고 귀엽게 표현한다.

흘림체로 쓰며 글자 배치에 변화를 주어 다양한 크기의 여백이 존재하고
물이 흘러가듯 길게 끌어낸다.

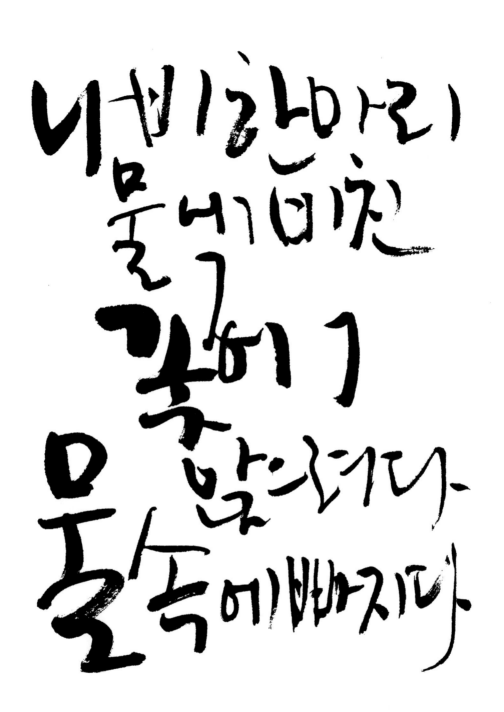

냄비한마리
물비린친
꽃이ㄱ
앉으러다
물속에빠지다

중요한 글자는 크게 흘림체로 빠른 속도로 획 속에 비백이 살고
전체 배치는 서로 물고 물리어 덩어리감을 나타낸다.

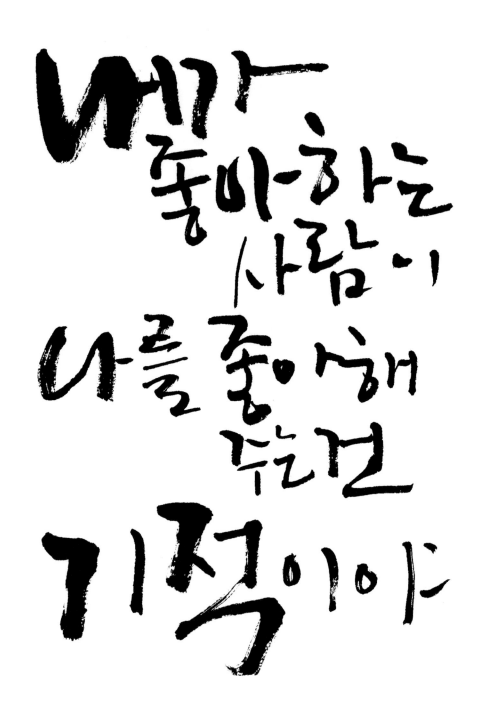

내가, 좋아하는 사람이 나를 좋아해 주는건 기적이야

획 굵기 변화를 아주 강조하고 글자의 크기 변화도 많이 주어 표현한다.

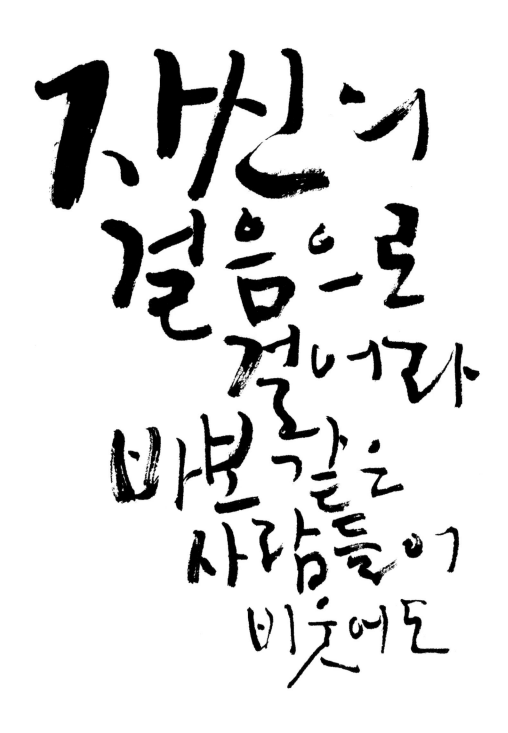

자신의 걸음으로 걸어라 빠른 걸음 사람들이 비웃어도

문장의 시작을 크고 강하게 하고 갈수록 가늘고 작게 마무리 짓는다.

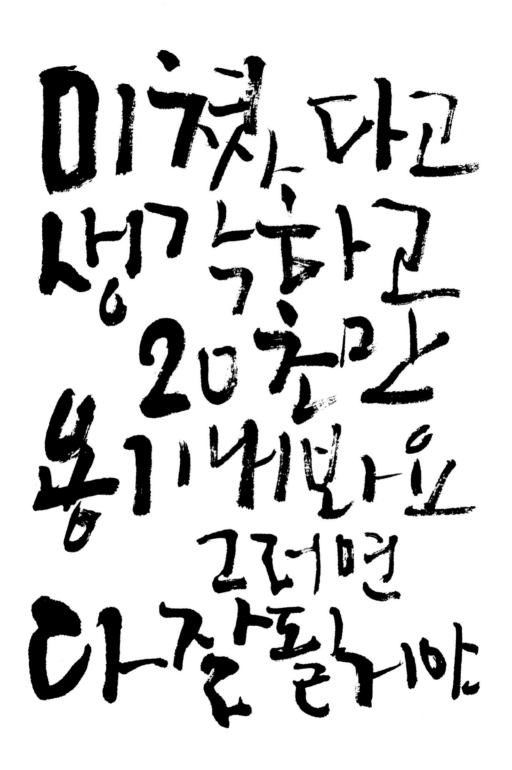

미쳤다고
생각하고
20초만
용기내봐요
그러면
다 잘될거야

변화 판본체로 획을 강하게 표현한다. 강조할 단어는 크게 하고
크고 작은 글씨가 돌담처럼 서로 물려 있게 표현한다.

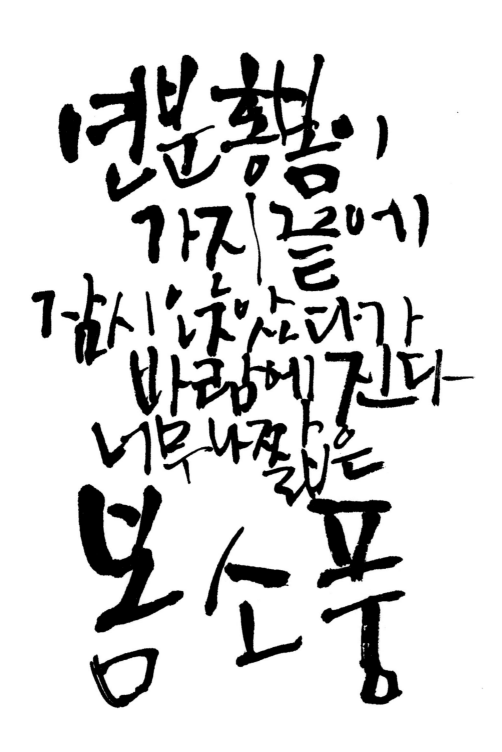

연분홍빛이
가지끝에
감시 낯았다가
바람에 진다
너무나쪽같은
봄소풍

굵기와 글자 크기를 다양하게 배치하고 작은 글자들은 몰아서 쓰면
전체적으로 소소밀밀의 아름다움이 표현된다.

10.
그림이나 배경 그리기

　캘리그라피 글씨를 쓰고 적당한 위치에 간단한 수묵 그림이나 일러스트 그림을 더하면 글의 내용 전달을 더 효과적으로 하게 되며 그림 아니고도 간단한 배경을 분위기로 표현하면 미적 효과가 높은 아름다운 캘리그라피 작품을 만들어 낼 수 있다.

가) 수묵 그림

　수묵 그림도 먹과 선의 예술이기 때문에 재료나 운필 방법은 캘리그라피와 기본적으로 동일하다. 단지 번짐과 비백의 효과와 여러 가지 재료를 사용하는 기법이 좀 더 다양할 뿐이다. 옛날 선비들이 글씨를 쓰다가 심심하면 문인화를 그렸듯이 주제를 효과적으로 전달하는 수단으로 그림을 간단히 추가하면 된다.

　수묵화의 기법으로는 먹과 화선지의 특성을 이용하는 삼묵법, 발묵법, 삼투법이 있는데 삼묵법은 앞에서 설명하였고 발묵법은 붓의 양면에 농묵과 담묵을 따로 묻혀 전체적으로 묘사하는 방법이고 삼투법은 물이나 담묵으로 젖어 있는 화선지에 농묵을 겹쳐 혼합되는 번짐 현상을 이용한다.

　또 다른 묘사법으로 구륵법과 몰골법이 있는데 구륵법은 선으로 사물의 윤곽을 그린 후에 채색을 하는 것이며 몰골법은 윤곽선을 그리지 않고 붓에 함유된 먹이나 물감의 농도로 사물의 형태를 표현하는 방법이다.

　여기서는 캘리그라피에 많이 이용할 수 있는 꽃그림을 소개하는데 꽃은 주로 구화점엽법으로 그리며 이것은 꽃은 구륵법으로 잎은 몰골법으로 묘사하는 방법이다. 예를 든 꽃그림을 잘 연습하면 그 밖에 다른 꽃들도 그릴 수 있는 묘사 능력을 갖추게 될 것이다.

　그 밖에 백발법 등 다른 재료를 이용하여 배경을 표현할 수 있는 몇 가지 기법을 소개한다.

1) 황국화

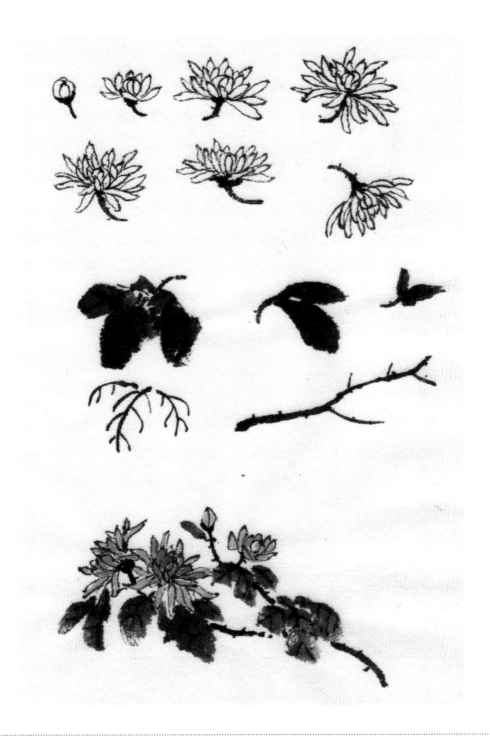

구륵법으로 꽃을 먼저 그리고 잎과 줄기를 그려 완성하며 잎맥은 잎을 그린 먹이 적당히 말랐을 때 그려야
적당한 번짐으로 생기가 있게 되며 꽃의 외곽 모양은 들쑥날쑥하게 자연스럽게 그린다.

2) 들국화와 실국화

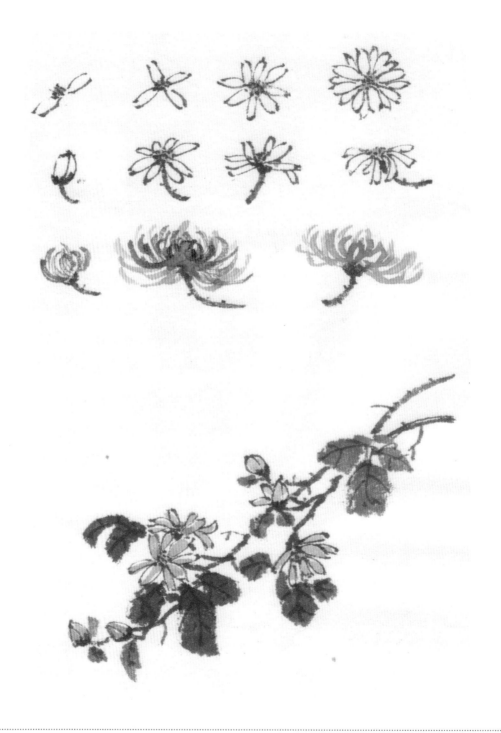

들국화도 황국과 같은 요령으로 그리되 꽃잎의 모양이 자연스럽게 배치해야 좋으며
실국은 몰골로 표현했으며 자유분방한 붓질이 되도록 연습해야 한다.

3) 매화

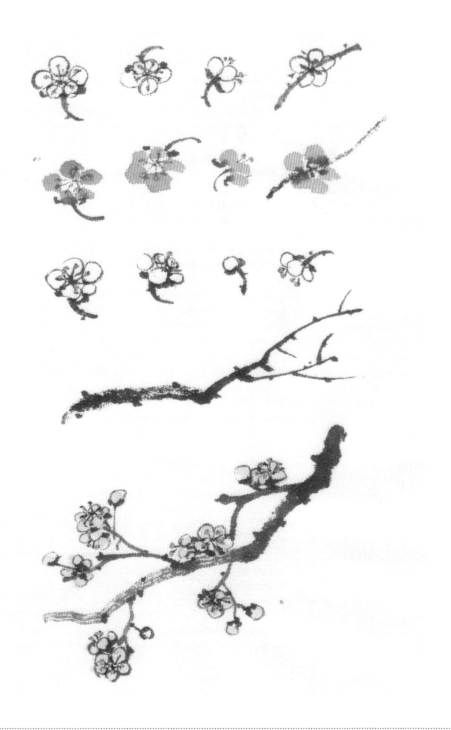

매화는 줄기를 먼저 그린 뒤에 백매는 구륵법으로,
홍매는 몰골법으로 꽃을 배치하며 작은 꽃을 소밀이 있게 해야 한다.

4) 동백꽃

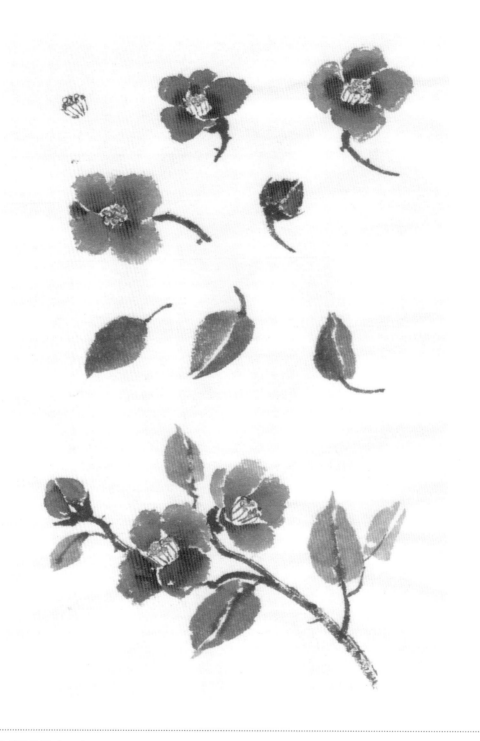

동백꽃은 꽃심을 먼저 그리고,
주변에 삼묵법으로 물감을 올린 붓을 반측필 정도로 둘러싸며 그린다.

5) 목련

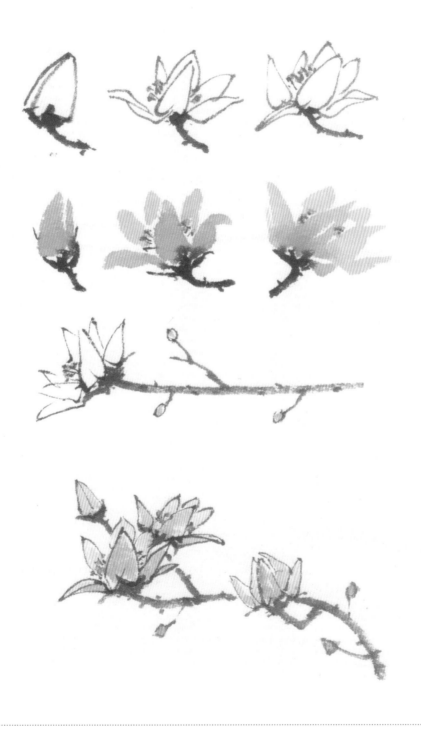

목련은 구륵법과 몰골법으로 꽃잎 표현이 가능하며 꽃만 있기 때문에
꽃의 배치와 줄기의 생동감 있는 선질이 잘 표현되어야 한다.

6) 모란

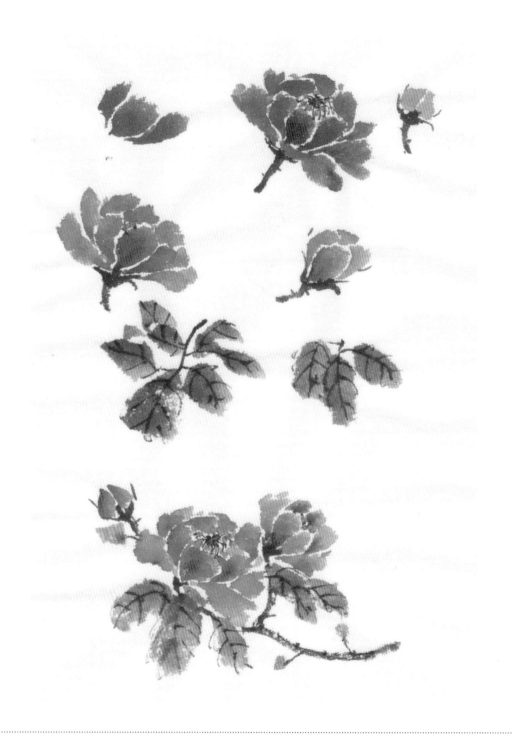

모란은 삼묵의 물감 붓으로 측필로 꽃잎을 먼저 그리고 잎과 줄기를 차례로 그린다.
꽃 수술은 마지막에 그리며 세필로 섬세하게 표현해야 자연스럽다.

7) 수국

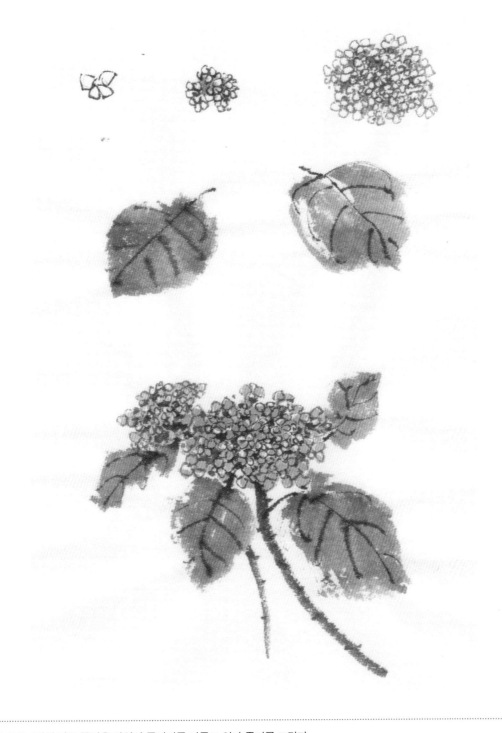

수국은 4개의 작은 꽃잎을 겹쳐서 무더기를 만들고 잎과 줄기를 그린다.

8) 해바라기

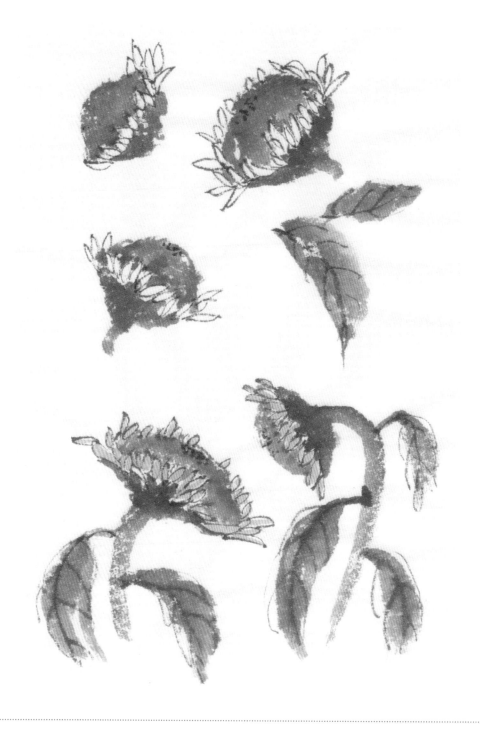

해바라기는 둥근 꽃심을 먼저 그리고 주변에 잎을 배치하며 꽃잎은 모양이 다양하고 배치도 변화 있게 하며
줄기는 굵고 힘있게 그린다. 마지막에 잎을 그린다.

9) 진달래

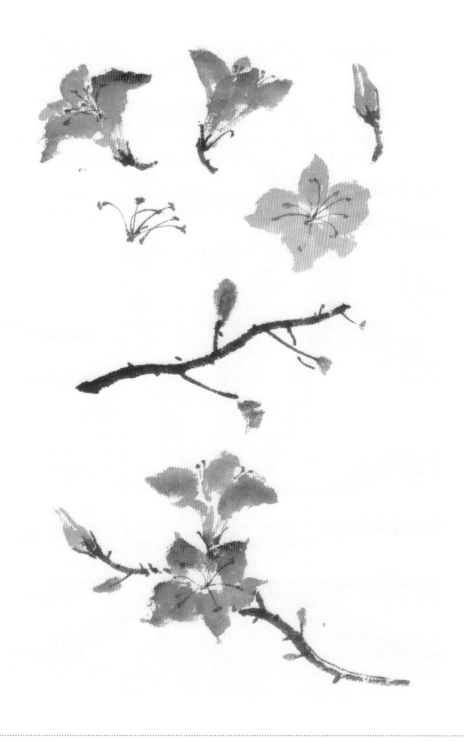

진달래꽃은 삼묵으로 물감을 묻힌 붓으로 꽃잎을 먼저 그리고 수술을 그리되
꽃의 모양에 유의하여 묘사하고 수술은 세필로 빠르게 표현해야 한다.

10) 찔레꽃

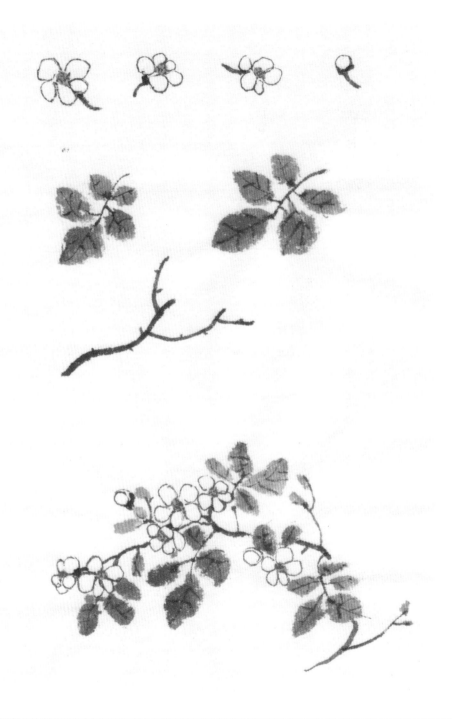

찔레꽃은 다섯잎 작은 꽃이라 소소밀밀한 배치가 중요하며 가지는 가늘고
곡면이 자연스러워야 좋다. 여러 면에서 보는 꽃의 모양을 표현해 보자.

11) 민들레

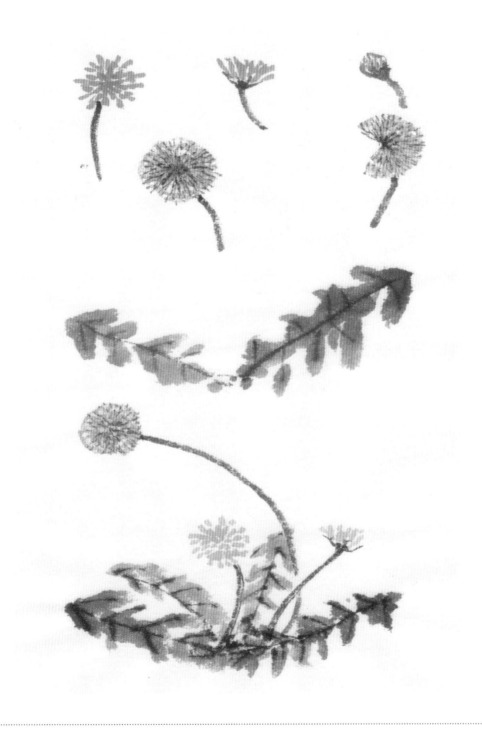

민들레는 꽃보다 홀씨의 표현이 재미있으며 홀씨 줄기는 길게 휘어 그린다.

12) 장미

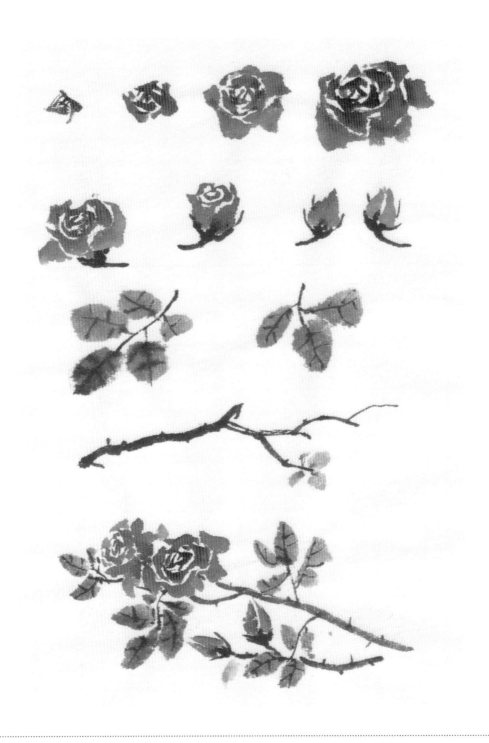

장미꽃은 꽃심부터 외곽으로 잎을 더하여 그려 나가며 잎이 서로 엇갈리게 위치하게 하고
전체 꽃모양도 너무 동그랗지 않게 변화를 준다. 좀 덜 핀 꽃과 봉오리도 잘 표현해 보자.

13) 능소화

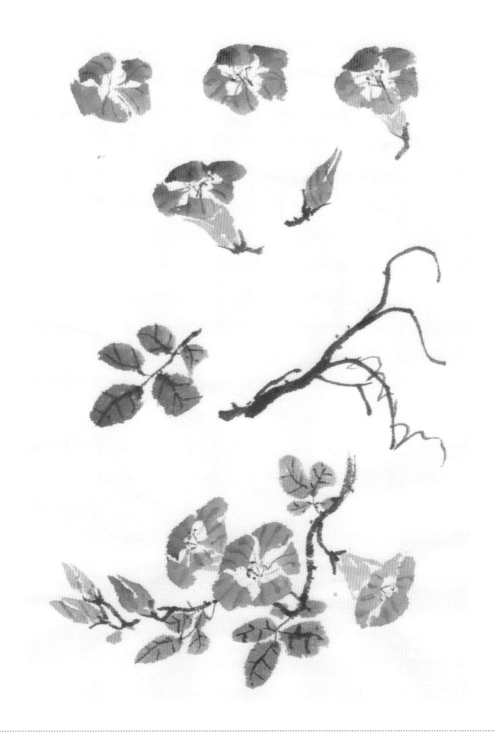

능소화는 다섯 개의 꽃잎의 아래쪽이 합쳐진 원뿔 모양이며
꽃잎에 잎맥이 있는 것이 특징이다. 줄기는 덩굴 줄기인 것을 고려한다.

14) 포도

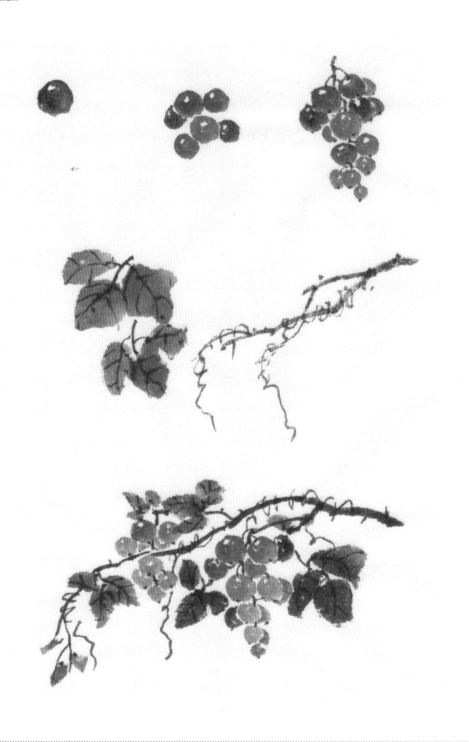

포도는 여러 알들이 모여 있으며 그 위치를 고려하여
모양과 농도로 입체감 있게 묘사하며 줄기는 덩굴이라 유연하고 덧줄기의 표현이 재미있다.

15) 파초

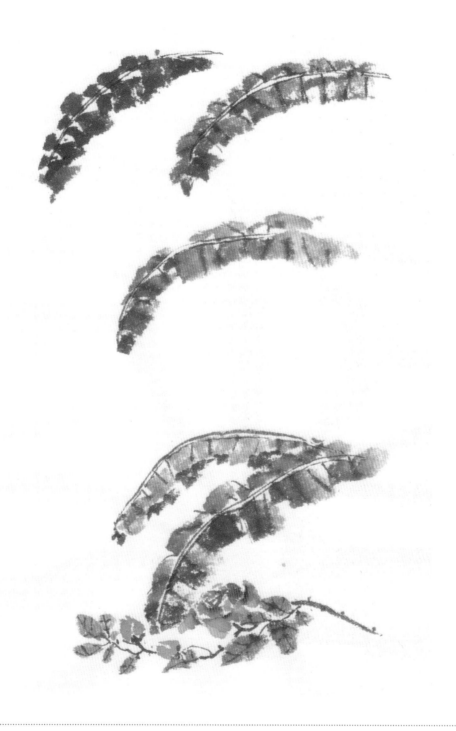

파초는 가운데 잎맥을 먼저 그리고 삼묵의 붓을 측필로 잎을 그리고 마르기 전에 작은 잎맥을 그려 넣어
번짐이 있게 표현한다. 잎만으로는 심심하니 다른 꽃이나 사물을 부가하면 어울림이 더한다.

나) 배경 꾸미기

1) 물감 뿌리기

붓에 먹이나 물감을 흠뻑 적셔서 종이에 떨어뜨린다. 막대에 붓을 치면서 떨어뜨리면 편리하며 분무기로 물을 살짝 뿌리면 다른 효과를 볼 수 있다.

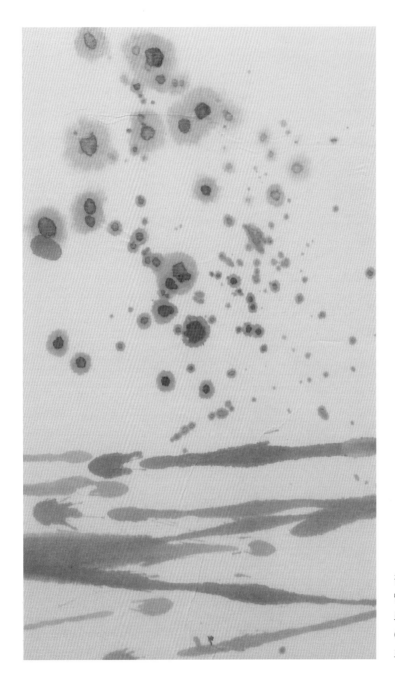

갈색 물감을 흠뻑 묻힌 붓을 털어서 떨어뜨린 표현이며, 위쪽에는 분무기로 물을 살짝 뿌려 주었다.
아래는 청색 물감의 붓을 후려쳐서 표현한 것이다.

2) 찍기

종이나 베, 스폰지 등 재료에 먹이나 물감을 묻혀 화선지에 찍어 내면 재료의 고유한 무늬가 나타난다. 종이를 구겨서 찍으면 재미있는 무늬를 표현할 수 있다. 나뭇잎이나 나무껍질 등 무늬를 가진 고형 재료 표면을 탁본하듯이 찍어 내도 좋다.

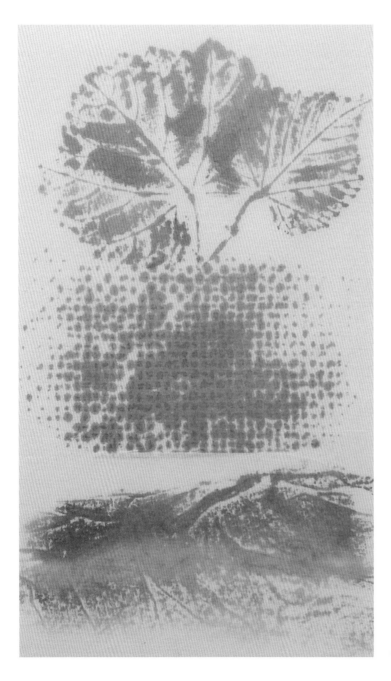

나뭇잎 마대천 화선지에 물감을 묻혀서 화선지에 찍은 표현이다.

3) 번지기

　화선지의 번짐 효과를 이용하여 먹 물감을 떨어뜨리고 번지게 하여 번짐의 무늬를 만들어 낸
다. 아교를 섞은 먹을 붓에 듬뿍 묻히고 종이 위에 놓아 두면 큰 번짐의 무늬를 표현할 수 있다.

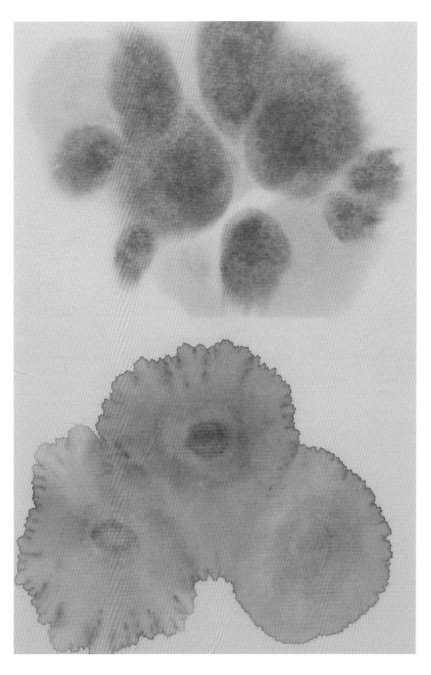

상단은 화선지에 물을 뿌
려서 물감을 번지게 하고
하단은 아교를 넣은 물감
을 마른 화선지에 번지게
한 것이다.

4) 백발법

우유나 아교를 화선지에 그리거나 뿌리고 말린 뒤 물감을 칠하면 글씨나 점이 희게 나타난다. 이것을 이용해서 여러 가지 표현이 가능하다. 또 종이에 아교 섞은 물감을 칠하고 약간 말라 갈 때 물을 뿌리면 흰 반점이 아름답게 나타난다.

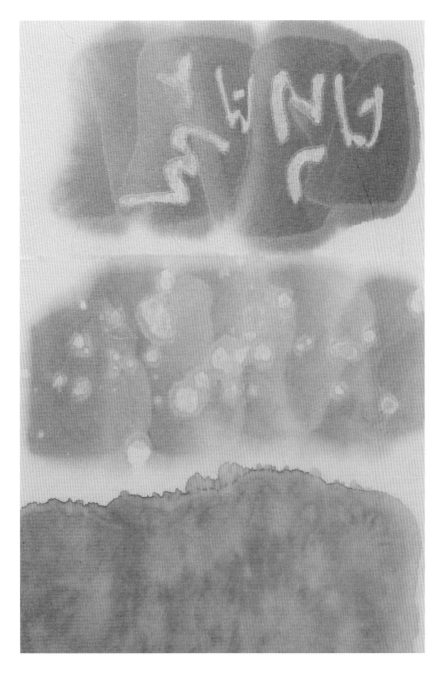

상단은 아교로 글씨를 쓰고 뒷면에 물감을 발랐으며 중단은 아교를 뿌리고 물감을 칠했다.
하단은 아교 섞은 물감을 칠하고 마르기 전에 물을 떨어뜨리면 물과 아교의 배타성 때문에 나타나는 백발 효과이다.

5) 그 밖에 물감에 소금을 뿌리고 녹기를 기다리든지 한지나 신문을 찢어 붙이는 법, 드라이플라워나 압화, 기타 여러 가지 재료 등을 붙이는 법이 있다.

물이 흥건한 먹을 칠하고 그 위에 소금을 놓아 시간이 지나면 소금이 녹으면서 물을 밀어내어 나타나는 표현이다.

화선지의 그림을 찢어서 화선지에 붙이고 글씨를 쓴 것이다.

11.
한글 캘리그라피 작품 창작

작품에는 목적에 따라 실용적 캘리그라피와 예술적 캘리그라피가 있다. 실용적 캘리그라피는 글의 내용을 효과적으로 전달하는 것이 필요하기 때문에 가독성이 중요하며 글 소재를 중심으로 내용들이 잘 정리되어 디자인적이여야 한다.

반면에 예술적 캘리그라피는 작품 자체가 감상을 전제로 하기 때문에 심미성을 내포하고 생명력 있게 변화와 강조를 해서 함의적이고 가독성이 떨어져도 어쩔 수 없다.

가) 작품 창작 과정

작품 창작 과정은 실용적이거나 예술적이거나 큰 차이는 있을 수 없다. 단지 그 목적에 맞게 내용을 구성하고 창의적인 표현을 통해 공감하고 감동을 줄 수 있으면 좋을 것이다.

〈작품 창작 과정〉

첫째, 작품 목적에 맞게 문안과 소재를 선정한다.

둘째, 문안과 소재에 적합한 표현 기법을 결정한다.

셋째, 표현을 위한 도구와 재료를 선택한다.

넷째, 통일과 변화가 조화로운 작업을 통해 메시지 전달을 최대화한다.

이때 특히 둘째 단계에서 창의적인 노력을 많이 필요로 한다. 이 단계에서 주요한 글꼴과 장법을 결정하고 구도를 정하며 메시지 전달에 효과적인 그림이나 분위기 연출을 기획해야하기 때문이다. 표현 도구 선택 단계에서는 많은 경험과 아이디어가 필요하다.

이 과정은 단번에 진행될 수가 없고 많은 시행착오를 겪어야 하며 특히 작업 과정은 쓰고 그릴 때마다 느낌이 다르기 때문에 수십 번이라도 반복하여 마음에 드는 작품을 골라내야 한다.

나) 작품

1) 봄 소풍

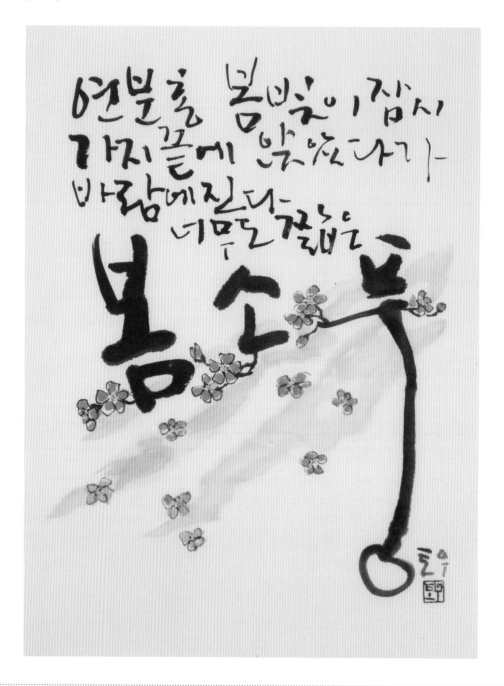

봄꽃이 주제이니 글씨는 부드럽고 간결하게 쓰고 봄 소풍은 크게 부각시켜 나뭇가지로 생각하고
그 끝에 연분홍 벚꽃을 그리고 바람에 지는 이미지를 담았다.

2) 수선화

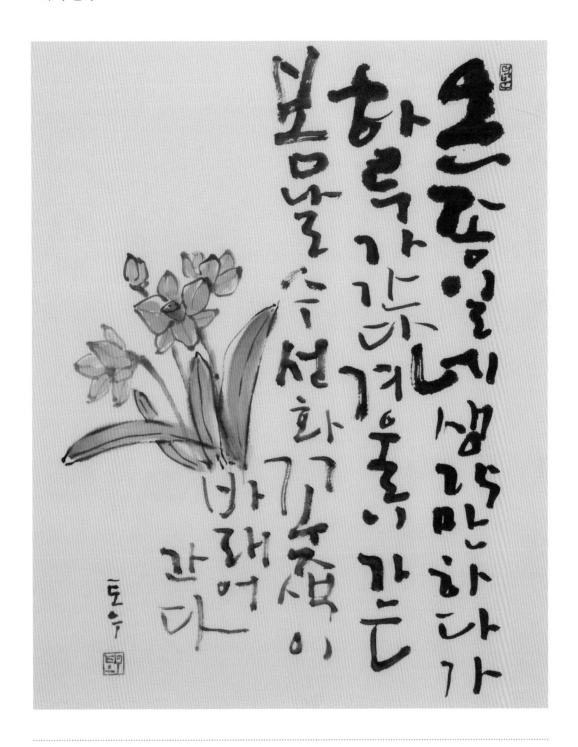

글씨는 수선화 잎과 꽃처럼 두툼하고 부드럽게 쓰고
날이 갈수록 바래어가는 모습을 표현하기 위해 점점 작아지고 묵색이 연해지게 표현했다.

3) 동백꽃

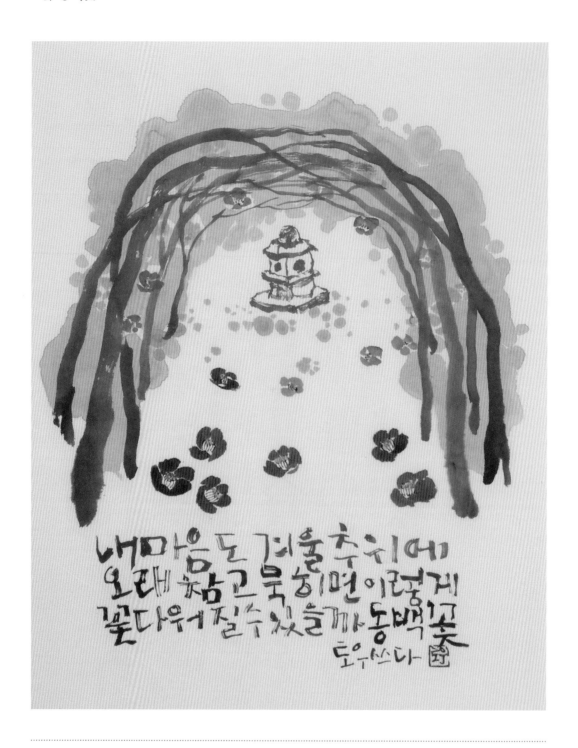

내마음도 겨울 추위에
오래 참고 묵히면 이렇게
꽃다워질 수 있을까 동백꽃
도우쓰다

통영 지심도에 다녀와서 동백 터널 경치를 보고 쓴 글이다. 겨울 추위에 수행을 하고 핀 듯한 동백꽃, 그 추위를 인내한 굳고 강한 마음을 표현하기 위해 갈필로 판본체를 순수한 모습으로 그렸다. 땅에 떨어져 앉은 꽃이 어찌나 아름다운지…

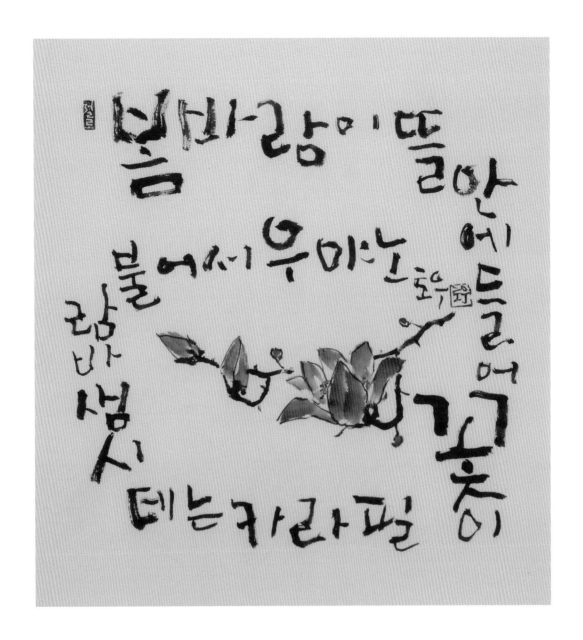

차가운 봄바람이 꽃 주위를 맴돌며 꽃을 흔들고 있다.
글씨는 변화 판본체를 쓰고 글씨 크기나 각도를 많이 변화를 주었다.

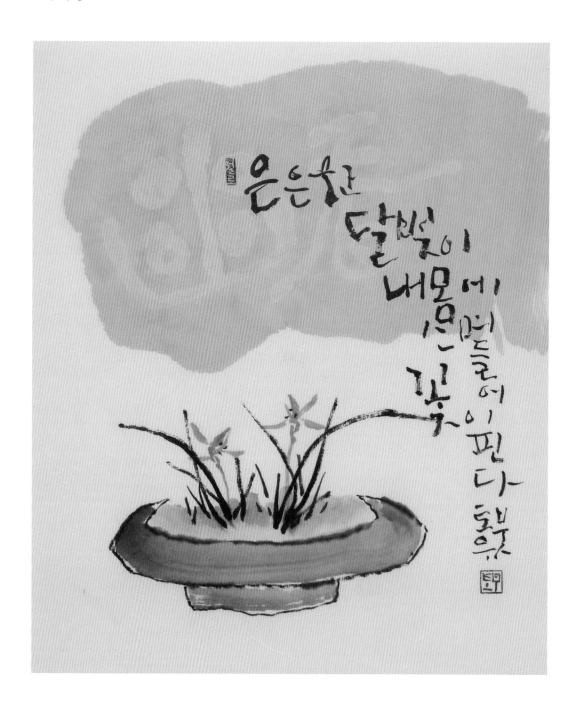

봄날 달빛 환한 밤에 난향이 그윽하다. 유향은 그윽한 향기이다. 그 글씨는 백발법으로 표현하고
난초잎 같은 획으로 변화 궁체를 담백하게 쓴 것이다. 난초꽃도 달빛을 받아 노랗게 웃고 있다.

6) 가만한 꽃

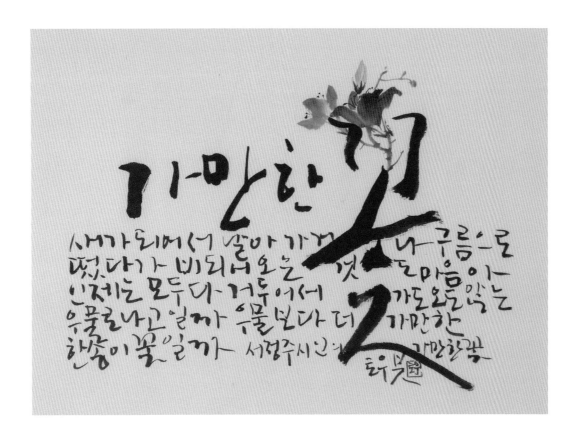

글씨는 변화 궁체로 간결하게 쓰고 그 가지 끝에 고즈넉하게 진달래가 흔들리고 있다.
큰 글을 쓰고 그 아래 작은 글씨로 내용을 채웠다. 초봄 일찍 핀 진달래가 가만히 꿈을 꾼다.

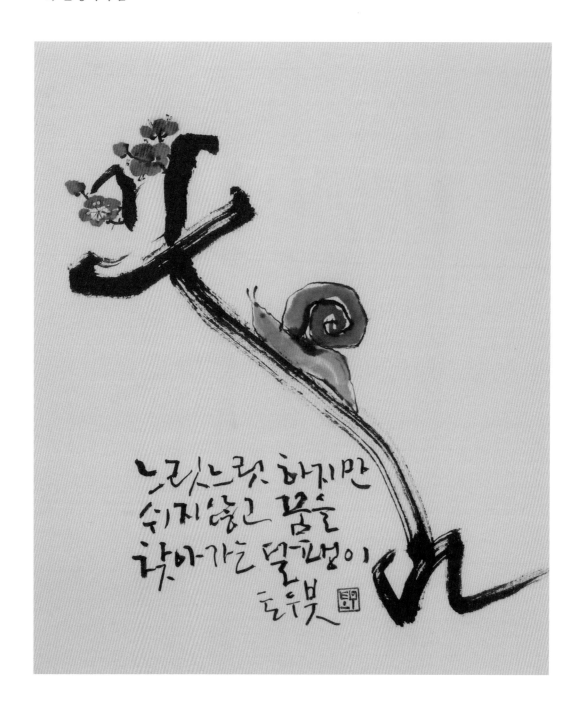

꿈 글씨를 나무로 묘사하고 그 가지 끝에는 꿈같은 꽃이 피었다. 줄기를 타고 달팽이가 느릿느릿 꿈을 향해
다가가고 있다. 느리지만 쉼 없는 달팽이의 꿈은 이루어질 것이다. 글 내용은 변화 궁체로 천천히 또박또박 쓴 것이다.

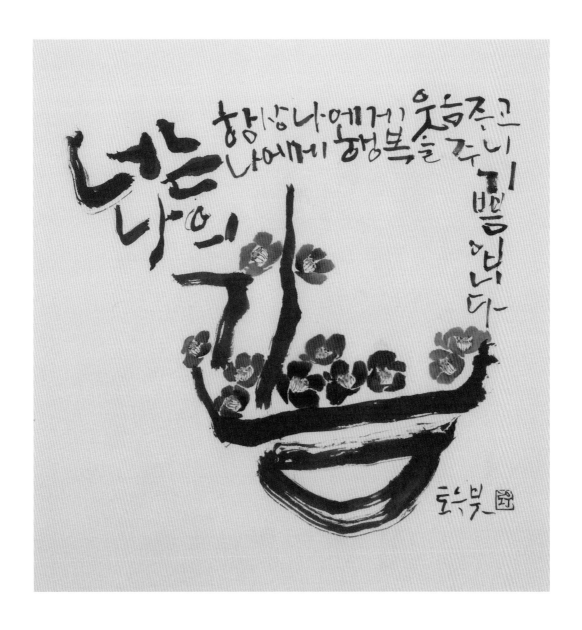

글씨는 변화 판본을 근거로 하고 동백꽃은 ㅂ자 모양이다. 그 꽃이 그릇에 가득하니 입이 즐거워 웃는 모습이다.
작은 글씨를 위에 둘러서 가득한 분위기를 만들고 안온한 이미지를 만들어 보았다.

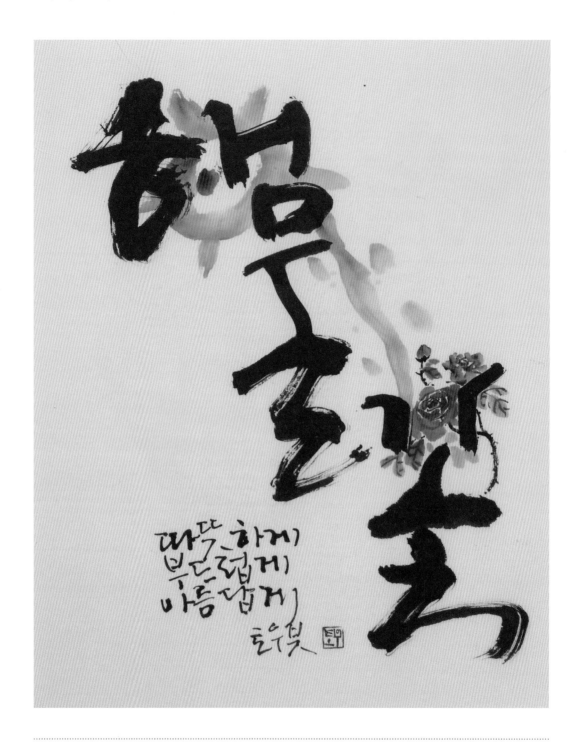

닭털붓으로 해·물·꽃을 큰 글씨로 자유체로 쓰고 한자 상형문자와 꽃 그림으로 배경을 그렸다.
해처럼 따뜻하게 물처럼 부드럽게 꽃처럼 아름답게 글은 변화 궁체로 썼다.

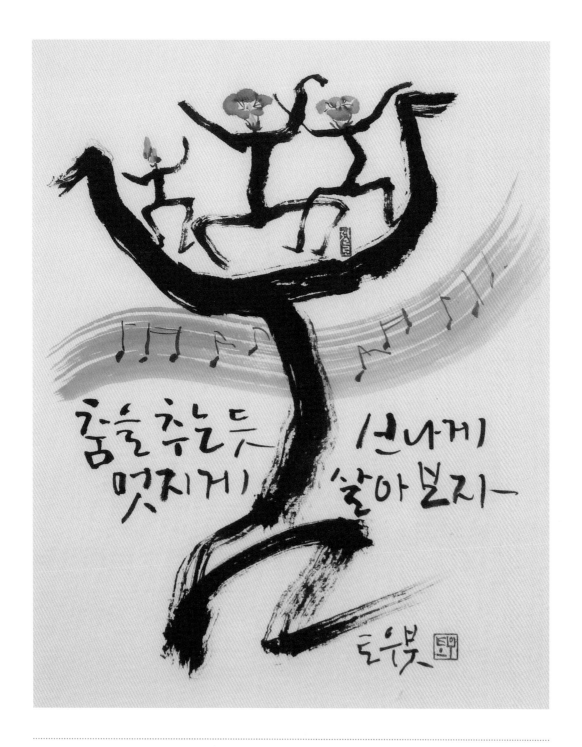

춤을 추는듯 멋지게 신나게 살아 보지~

술잔 같은 무대 위에서 춤 글자의 ㅊ이 세 개 얽혀 춤추고 있다. 얼굴은 나팔꽃처럼 신나게 노래하면서 춤을 춘다.
춤 글자도 춤을 추는 듯 휘청한다. 음악이 흐르는 세상.

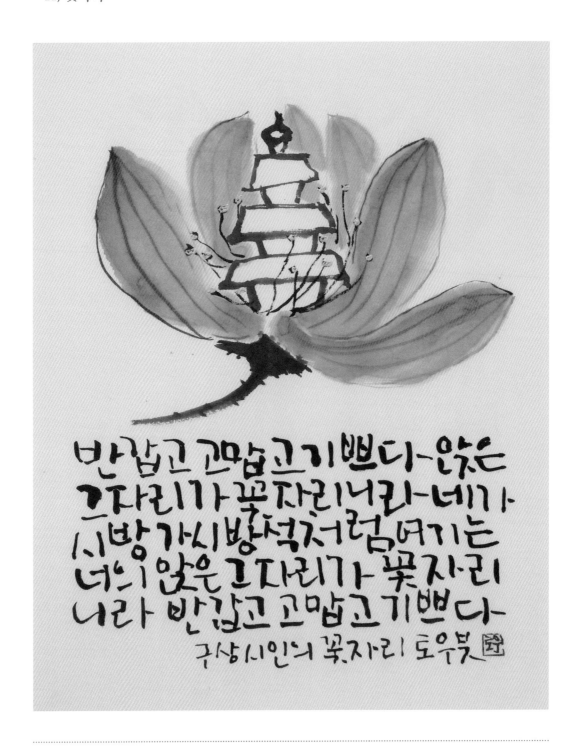

연꽃 가운데 묵묵히 들어앉은 탑 하나, 그것은 나의 모습 아니겠는가. 꽃자리에 앉은 나의 모습이 반갑고 고맙고 기쁘다.
구상 시인의 「꽃자리」를 변화 판본 글씨로 새겨 보았다.

12) 나비 한 마리

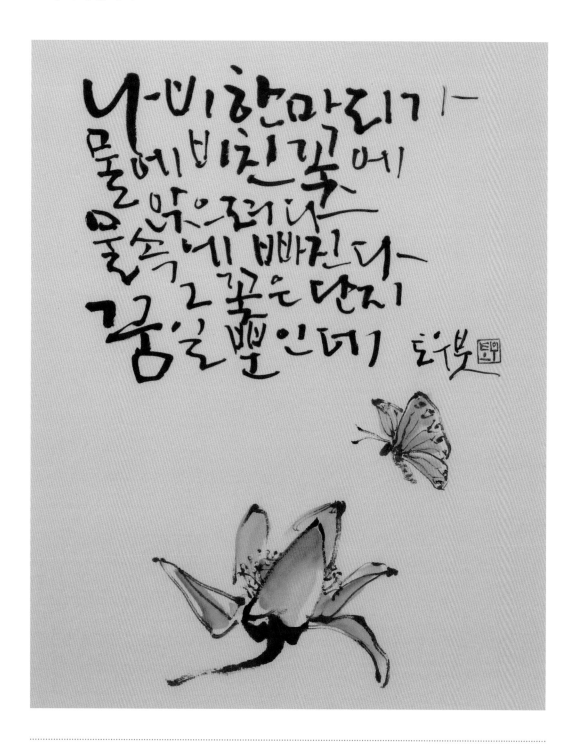

연못에 핀 연꽃에 나비 한 마리 날아와 앉으려 한다. 그 꽃은 허상일 뿐인데.
흐림체 글이 나비의 날개짓처럼 펄럭이며 날아가듯 율동적으로 표현하였다.

13) 새우

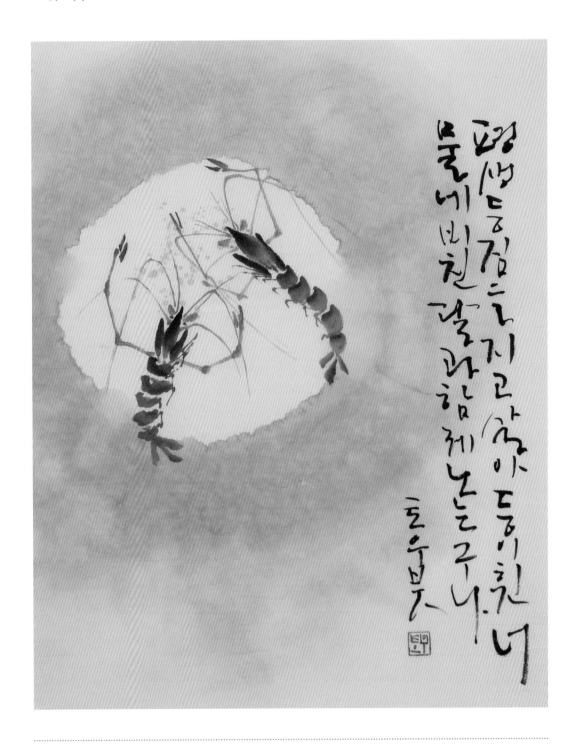

새우가 물에 비친 달과 함께 놀고 있다. 등짐 지고 오래 살아와 등이 휜 아버지 아머니들이 생각나며 이제 편안하길 빈다.
글씨는 휘청휘청 휜 새우 수염처럼 흔들린다.

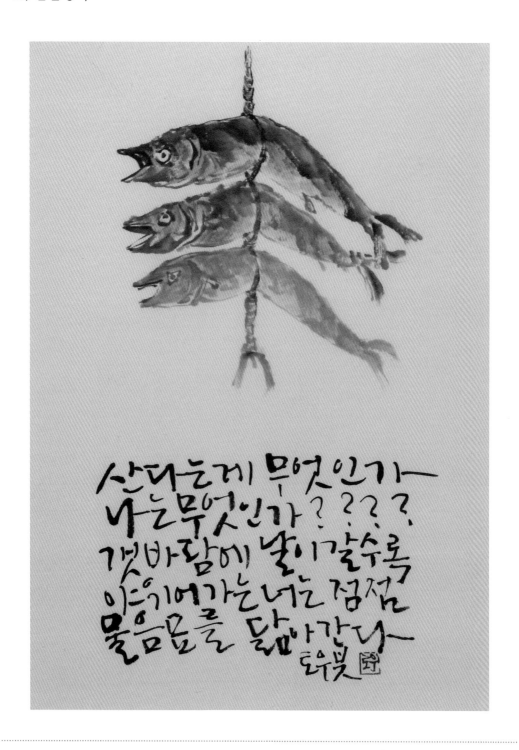

살아가면서 점점 허리가 휘고 야위어 가는 삶. 그것은 물음표가 아닌가.
흘림체로 글을 쓰고 들쑥날쑥 굵고, 가늘고, 크고, 작고 그런 것이 삶이 아니겠는가.

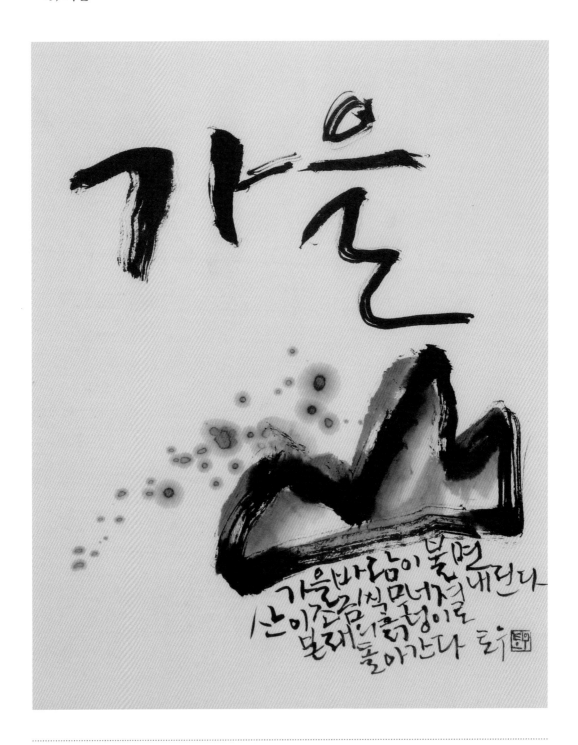

가을에 단풍이 지고 떨어지고 산은 몸뚱이가 드러난다. 산은 한자로 이미지화하고 단풍 지는 이미지를
붉은색 물감을 떨어뜨렸다. 가을 글씨는 붓털을 일그러뜨려 파필로 써 보았다. 이미지는 가을의 산 모습이다.

16) 꽃

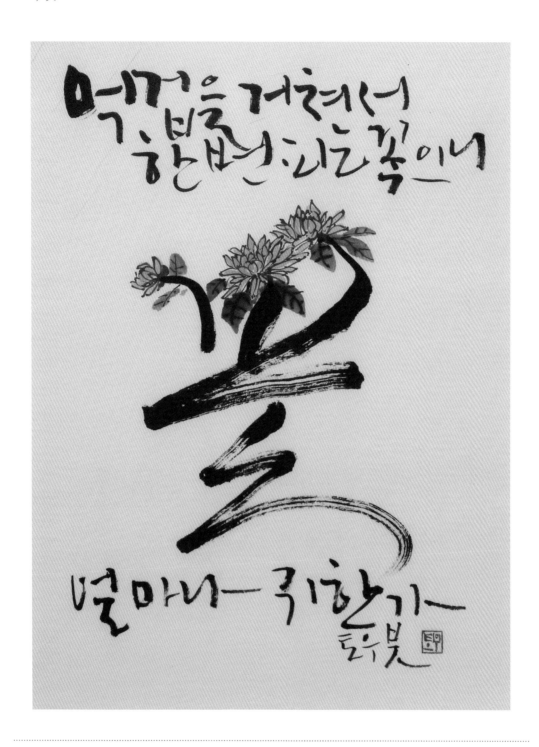

꽃 글씨 줄기에 국화꽃을 이미지화하였다. 글씨는 가을을 상징하여 갈필로 그렸다.
꽃을 중심에 놓고 위아래에 설명 문구를 넣어 하늘과 땅 사이에 꽃이 피었다.

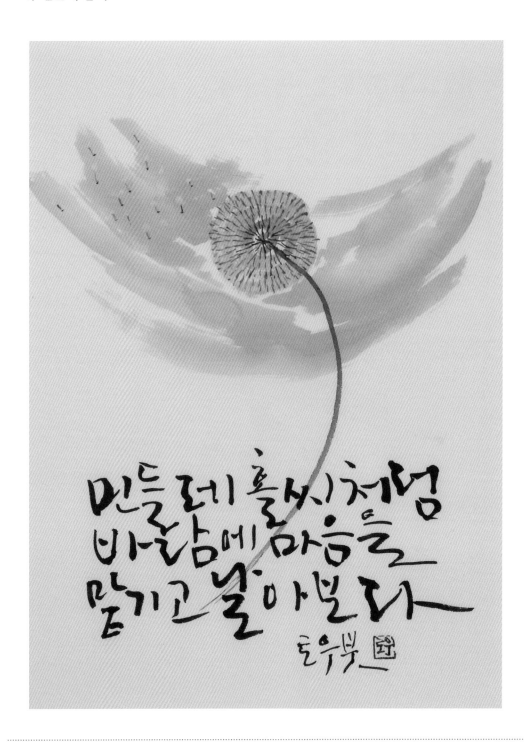

바람에 홀씨 날리니 글씨는 흘림체로 쓰고 그림은 홀씨와 바람을 그렸다.
아래 부분을 잎 대신 글씨로 채워 공간을 안정시켜 보았다.

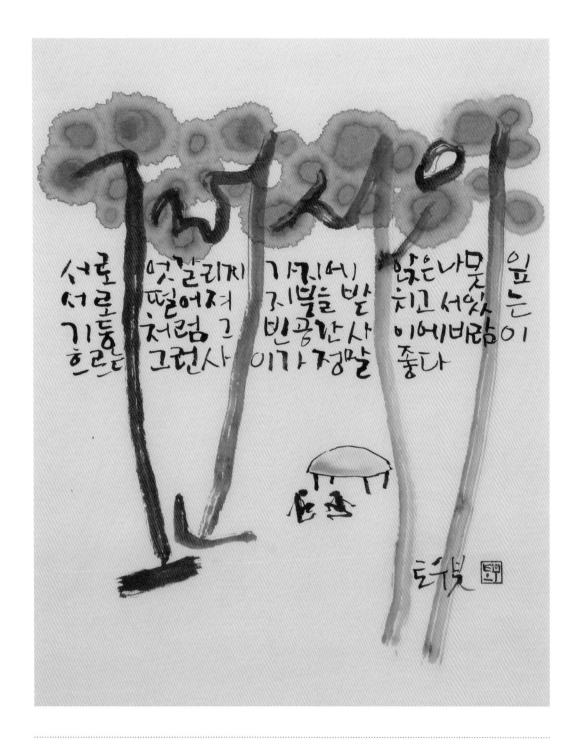

나무의 줄기와 가지를 글씨로 만들고 잎은 번짐을 이용해서 그렸다.
나무줄기 사이로 바람이 지나가고 초막에는 두 사람이 산다.

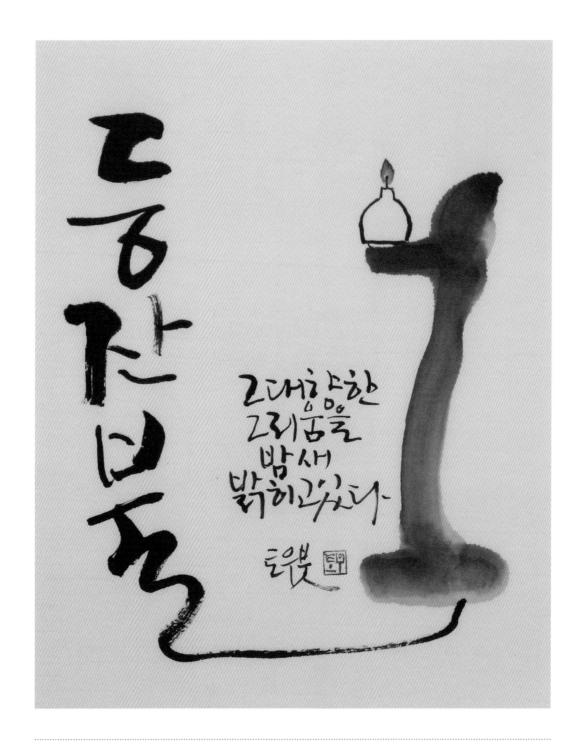

글자 등잔불을 흘림체로 쓰고 맞은편에 등잔을 그려 보았다. 짧은 설명글을 가운데 하단에 위치하니 균형이 맞아졌다.

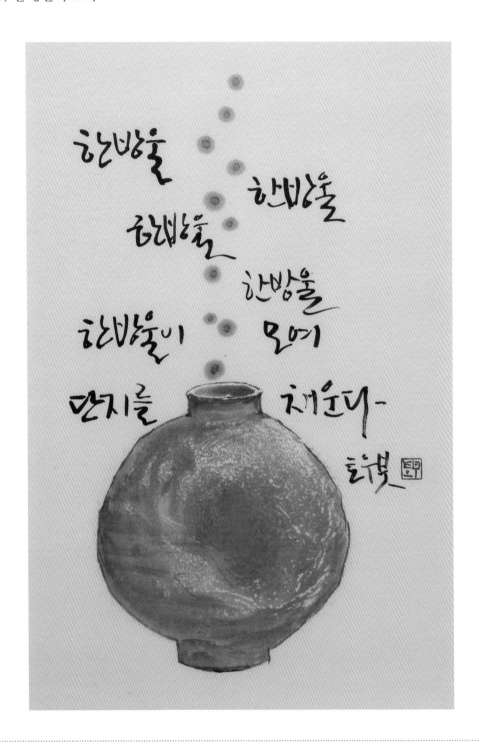

물방울은 붓에 푸른색 물감을 찍어 방울로 떨어뜨리고 항아리는 같은 모양 화선지에 물감을 칠하고 찍고 그늘을 그렸다. 글자 배치를 물방울 옆에 위치하였다.

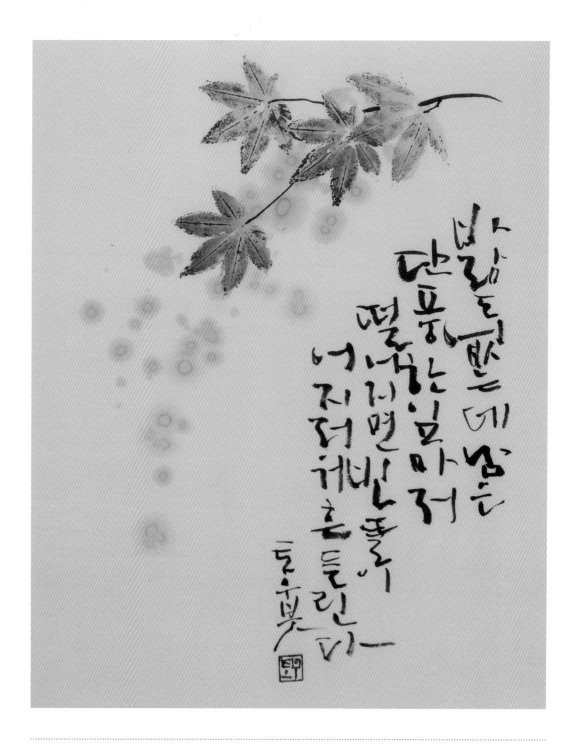

단풍잎에 먹을 묻혀 화선지에 찍고 붉은 색을 칠하고 묽은 색을 떨어뜨려 분위기를 냈다.
글씨는 단풍이 떨어지듯 어지럽게 세로로 쓰다.

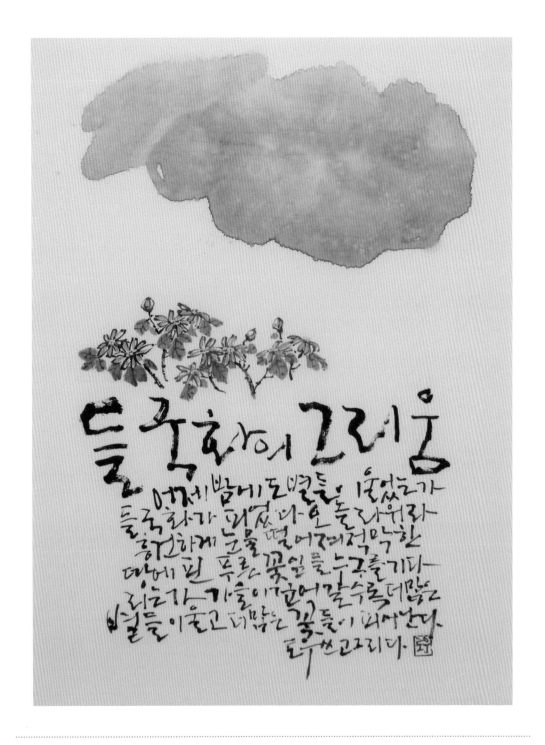

들국화를 모여 그리고 하늘은 수감에 아교를 넣어 전체 모양을 그리고 흰색, 노란색 물감을 뿌려서 별 이미지를 만든다.
글씨는 자유롭게 써 보았다.

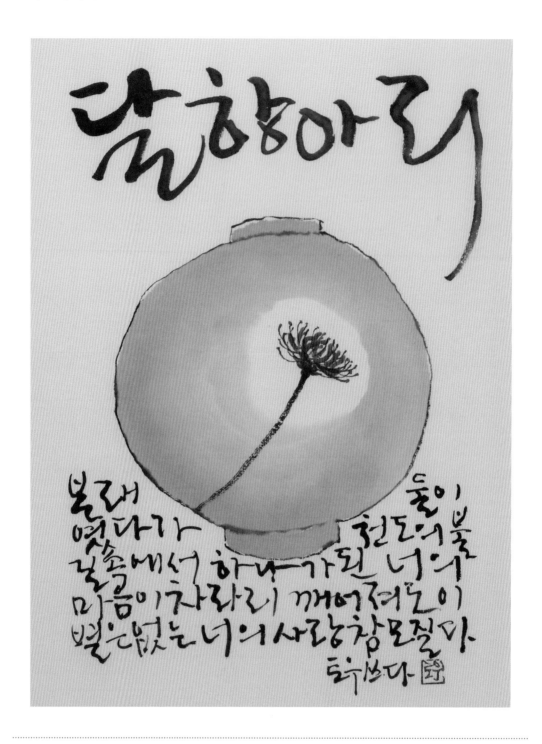

푸른색 물감을 삼묵으로 붓에 먹이고 원을 그리고 항아리 테를 그리고 꽃무릇을 그린다.
글씨는 부드러운 획으로 쓴다.

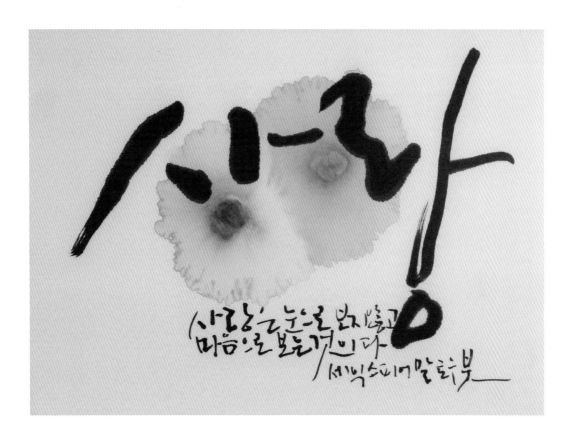

사랑 글씨는 부드럽고 다정하게 쓰고 아교를 함유한 붉은 물감 푸른 물감을 번지게 했다.
양극이 합쳐지는 모습을 연상할 수 있으며 아래 공간에 작은 글씨로 심심함을 채워서 분위기를 만들었다.

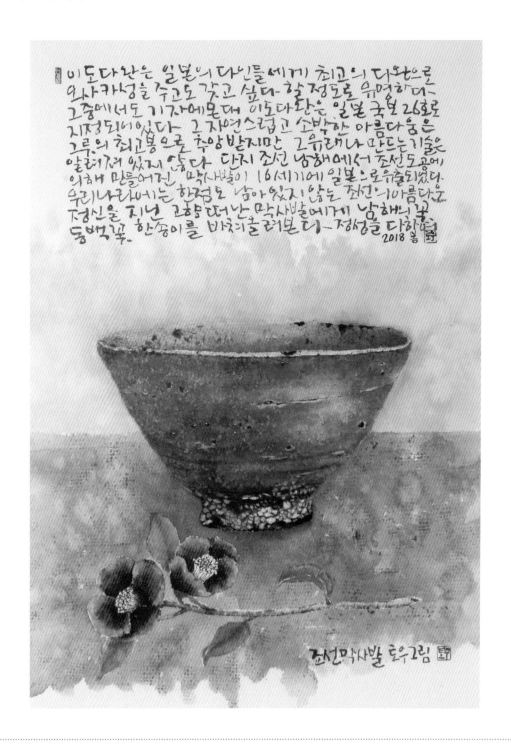

조선 막사발을 수묵으로 그리고 글을 쓴 작자의 작품을 올려 보았다.
초보자에겐 아직 힘든 작품이지만 쉬지 않고 노력하면 도달할 수 있다고 생각한다.

12.
낙관 찍기

　낙관은 서양화에서 작가의 사인을 하는 것처럼 글씨나 그림을 그리고 인장을 찍는 것을 말한다. 작품에 도장을 찍으면 작가가 누구인지를 알리기도 하지만 작품의 품격이 높아지고 악세서리 치장을 하는 것처럼 작품을 드러내는 효과가 있어 작품의 일부라고 말할 수 있을 정도로 중요하다.

　인장은 보통 성명을 새긴 성명인과 호를 새긴 아호인 그리고 좋아하는 말을 새긴 관모인이 있다. 성명인은 글씨가 하얗게 나타나서 백문인이라 하고 아호인은 글씨가 빨강색이라 주문인이라고 하는데 캘리그라피 작품에는 그중 하나만 찍는 것이 좋겠고 작품이 크고 빈 곳이 있으면 관모인을 추가하면 좋을 것이다.

　낙관의 위치는 고정적이지 않으며 심미안에 의해 정하면 되는데 관모인은 글씨 시작 지점이나 중간에 강조할 곳에 찍고 성명인 아호인은 주로 마치는 공간에 찍는 것이 일반적이나 별도 종이에 인장을 찍어 오려서 작품의 여러 위치에 놓아 보고 마음에 드는 위치에 낙관하면 좋다.

　인장은 작품 크기에 따라 어울림이 달라지므로 크기별로 몇 개 준비하며 때로는 지우개와 칼을 이용해 직접 새겨서 개성 있는 낙관을 시도해 보는 것도 좋을 것 같다.

성명인　　　　　　　　　　　아호인　　　　　　　　　　　관모인

13.
캘리그라피의 미래와 발전

가) 인식의 변화

컴퓨터 사용이 필수적인 현대에는 각종 한글 폰트가 개발되어 다양한 글체가 편리하게 사용되고 있지만 결국 이 글씨들은 활자의 하나로 단조롭고 변화 없는 글자일 뿐이다.

한편 전통적 서예도 서법에 묶여 일반인들이 접근하기 어려울 뿐 아니라 단조롭고 흥미롭지 못하여 현대인의 주목을 받지 못하고 외면당하고 있는 실정이다.

그러나 개성이 강하고 다양함을 추구하는 이 시대에 특히 젊은이들은 감성적이고 접근성이 좋고 개성적인 표현이 가능한 캘리그라피에 많은 관심을 가지게 되고 힐링이 가능한 자기표현의 수단으로 즐기고자 하는 사람들이 점점 늘어가고 있다.

나) 복합적인 문자 조형예술로 발전

현재 캘리그라피를 전공하는 캘리그라퍼들은 서예 분야, 한국화 분야, 수채화 분야, 일러스트, POP 등 다양한 분야의 전공자들이 진출하여 연구하고 발전하고 있는 바 그들이 각자의 전공 분야와 접목하여 새로운 전개를 시험하고 있다. 즉, 서예와 회화 그리고 컴퓨터 활용으로 새로운 종합 문자 조형예술로 발전해 나갈 것으로 예상된다.

다) 재료와 기술의 다변화

본 책에서는 붓과 먹, 화선지를 주재료로 하는 수묵 캘리그라피에 대해 설명했지만 아트지나 수채화지에 붓펜을 사용해서 실용적인 작업을 하는 작가들도 많으며 쓰는 도구도 표현 목적에 따라 점점 다양해지고 있다.

면봉, 나무젓가락, 대나무붓, 칫솔 등을 목적에 따라 사용하기도 하고 대에 실을 묶어 직접 붓

을 만들어 쓰기도 하고 종이를 말아 붓으로 사용하기도 한다. 앞으로 더 다양한 도구를 찾고 개발하면 더 창의적인 글씨가 표현될 것이다.

쓰는 재료로 종이 외에도 여러 가지 다양하게 적용할 수 있어 비단, 광목, 모시 등 섬유재료도 사용되어 의상이나 생활용품에도 적용해도 좋으며 도자기나 벽면 장식 등 인테리어에도 확대될 수 있지 않겠는가.

그리는 물감도 먹에서 탈피하여 채색적으로 될 것이며 나무, 돌, 기와 등에는 아크릴 물감도 사용하여 표현될 것이며 고형 미니움을 써서 입체적인 문자 조형도 시도해 볼 만할 것이다. 컴퓨터 기술과 접목하여 새로운 문자도 만들 수 있고 3D기술 활용으로 캘리그라피 영역이 크게 넓어질 수 있을 것이다.

라) 캘리그라피의 활용

마지막으로 순수 예술 작품 외에 캘리그라피를 활용하여 우리 생활 주변에 응용될 수 있는 분야를 헤아려 본다.

① 방송 영화 신문광고 등 선전물
② 식품 화장품 음료 등 상표 및 포장재
③ 간판 및 현판
④ 책 표지
⑤ 의상 디자인
⑥ 컵 쟁반 다기 등 도자기
⑦ 각종 슬로건과 현수막
⑧ 회사 상호 문패 표시판 등
⑨ 축하 액자 기념패
⑩ 전단지

문자로 메시지를 전달하는 모든 분야의 전달 매체에 캘리그라피가 활용되는 영역이 넓어지고 있고 미래 다른 기술과 융합하여 그 확장성은 더욱 기대된다고 할 수 있다.

캘리그라피는 본인의 마음을 글씨로 표현하는 것이기 때문에 다른 예술 창작 과정과 다르지 않아 쉽지는 않은 작업이다. 모든 예술 창작 과정을 공부하는 법엔 지켜야 할 원칙이 있다.

그것은 많이 보고 많이 생각하고 많이 작업하는 것으로 이룰 수 있는 것이다. 시나 그림과 마찬가지로 캘리그라피도 끊임없는 실천과 노력으로 그 결과를 얻을 수 있다.

캘리그라피가 대중화되고 유행하게 되면서 약간은 가볍게 취급되거나 개성적인 표현으로 자유롭게 쓰는 글씨라고 오해되어 심하게 왜곡되어 표현되는 경우가 있다. 캘리그라피는 마음을 담은 글씨의 미적 표현으로 미적인 원리를 무시할 수 없다. 미적인 원리는 작품 속에서 통일과 변화를 조화시키는 것이 중요한데 그 정도는 지나치지 않게 균형을 이루어야 한다. 변화의 정도가 강해지면 산만하거나 아름답지 않음을 알아야 한다.

창작은 모방이라는 말처럼 처음 시작할 때는 다른 작가의 글씨를 흉내 내는 것이 당연하지만 공부해 갈수록 자신의 필체가 함께 어울려 자연히 개성적인 자기 글씨를 찾을 수 있게 되는 것이니 조급하게 생각하지 말고 마음에 드는 글씨 모델을 잡아 흉내 냄으로써 자신의 개성을 더해 가는 오랜 연습 과정을 거쳐 문자 조형 원리를 고려하여 새로운 창작을 시도해야 한다.

캘리그라피는 형태미나 재료 측면에서도 많은 새로운 가능성이 남아 있고 또 다른 시각 예술과의 접목도 가능하기 때문에 새로운 시도와 개발의 여지는 무궁무진한 것으로 이것이 캘리그라피의 매력이다.

마지막으로 뜻이 있는 곳에 길이 있다는 말처럼 매일 쉬지 않고 글씨 연습하는 것은 기본이다. 마음이 손으로 통하고 그것이 붓을 통해 글씨가 만들어지는 바 붓이 내 몸과 하나 될 때까지 연습하여 좋은 작품을 얻게 되면 그 과정이 바로 삶에 즐거움을 더하는 힐링이 된다.

뜻을 세우고 매일 연습, 또 연습하는 것이 캘리그라피를 정복할 수 있는 왕도임을 잊지 말아야 할 것이다.

한옥캘리그라피

ⓒ 우종렬, 2019

초판 1쇄 발행 2019년 1월 28일

지은이 우종렬
펴낸이 이기봉
편집 좋은땅 편집팀
펴낸곳 도서출판 좋은땅
주소 경기도 고양시 덕양구 통일로 140 B동 442호(동산동, 삼송테크노밸리)
전화 02)374-8616~7
팩스 02)374-8614
이메일 so20s@naver.com
홈페이지 www.g-world.co.kr

ISBN 979-11-6222-981-1 (03640)

이 도서의 국립중앙도서관 출판예정도서목록(CIP)은 서지정보유통지원시스템 홈페이지(http://seoji.nl.go.kr)와 국가
자료공동목록시스템(http://www.nl.go.kr/kolisnet)에서 이용하실 수 있습니다. (CIP제어번호: CIP2019001221)